JACQUES FATH

39 AVENUE PIERRE 1ᵉʳ DE SERBIE

PARIS

For Aurélien, Elsa and Toussaint, Stella's grandchildren
Pour Aurélien, Elsa et Toussaint, les petits-enfants de Stella
Für Aurélien, Elsa und Toussaint, Stellas Enkelkinder

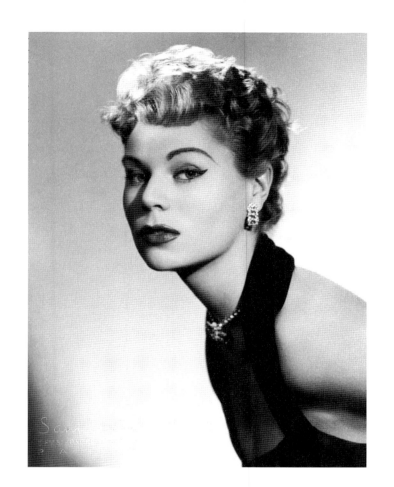

Iconography by Marc Parent and Tina Pouteau

stella

Edited by Marc Parent

6.46.32
c.2

ipso facto
PUBLISHERS•NYC

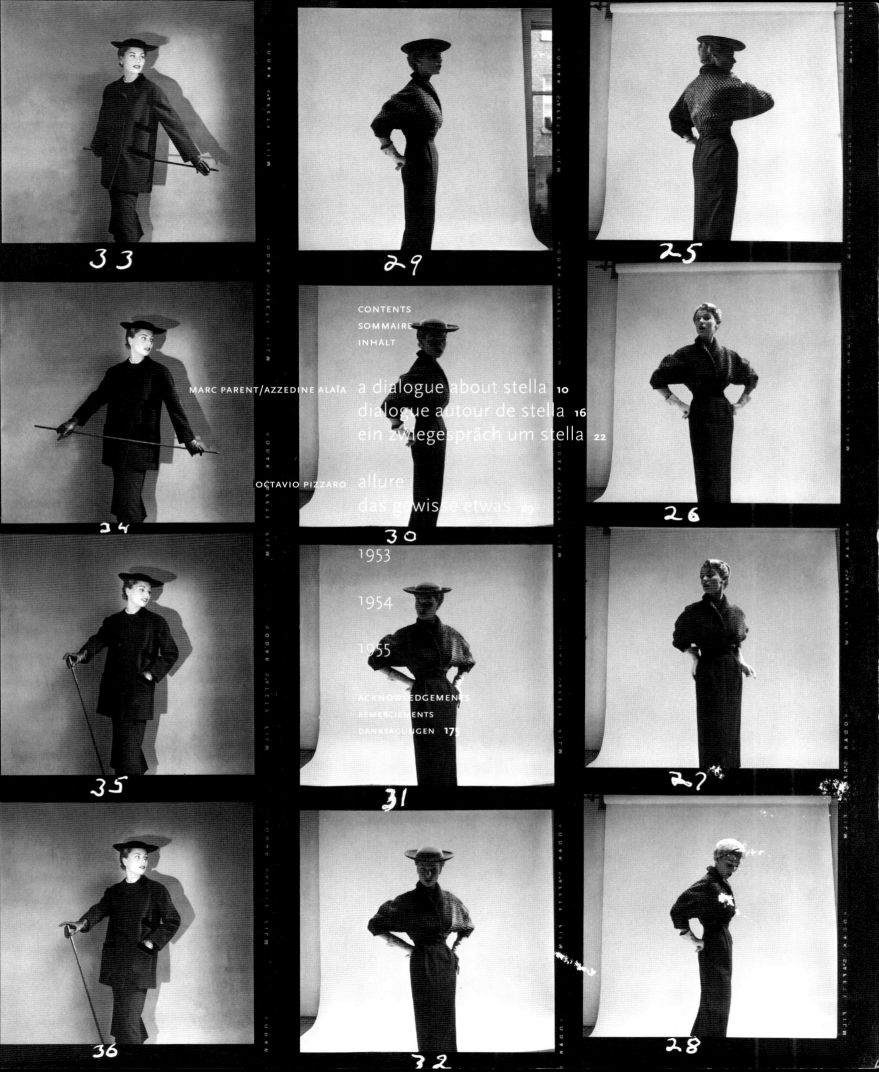

CONTENTS
SOMMAIRE
INHALT

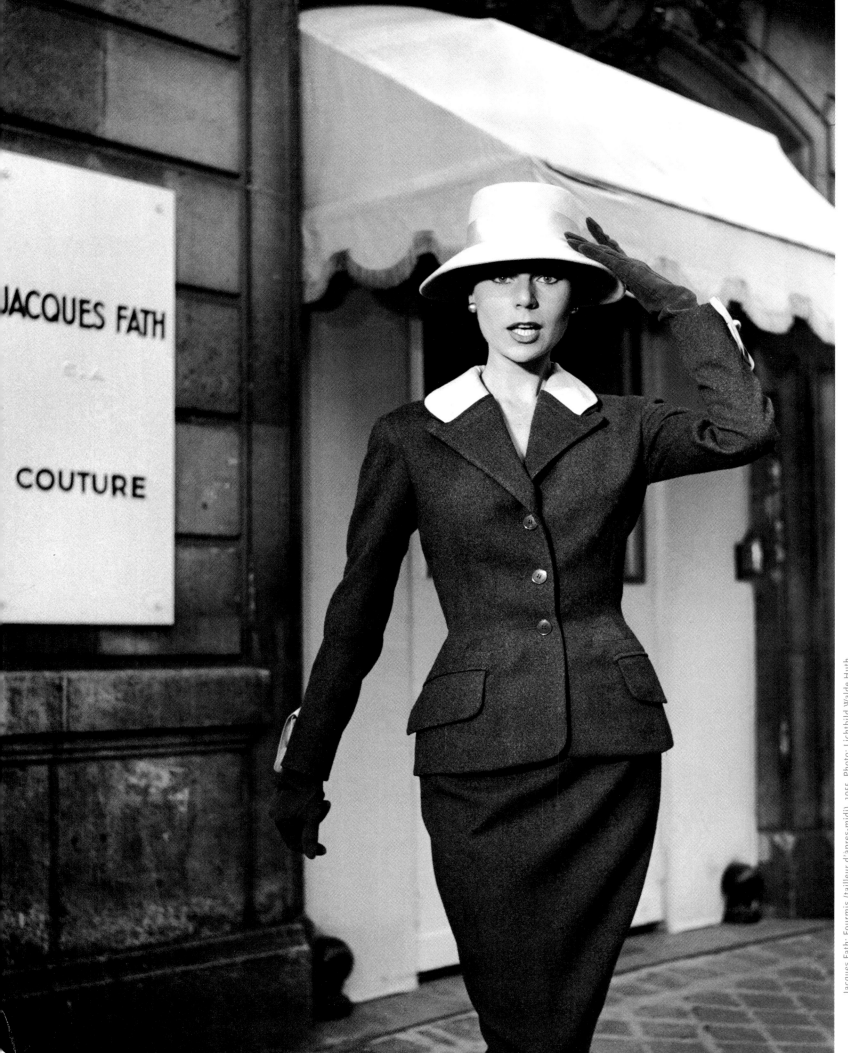

THE PHOTOGRAPHERS
LES PHOTOGRAPHES
DIE FOTOGRAFEN

Guy Arsac
Yves Bizien
Jacques Decaux
INP René Jarland
Sam Lévin
Lichtbild Walde Huth
Photo Maywald
Platnik
Stéphanie Rancou
Relang
Les Reporters associés
Willy Rizzo
Jacques Rouchon
Seeberger
Vie des métiers

The Publisher wishes to extend his warm thanks to all the unidentified photographers of Stella and trustees, whose pictures are part of her private collection as well as to the following magazines: *Vogue, L'Officiel de la Couture et de la Mode de Paris, La Femme Chic, L'Art et la Mode, La Donna, Frankfurter Illustrierte.* This collection of Stella's photos are captioned wherever information has been available. Personal archive photos and cutting are captioned in blue according to Stella's own notes.

L'Editeur remercie chaleureusement tous les photographes de Stella et leurs ayants-droit que nous n'avons pu identifier et dont les photos font partie de sa collection privée ainsi que les magazines suivants: *Vogue, L'Officiel de la Couture et de la Mode de Paris, La Femme Chic, L'Art et la Mode, La Donna, Frankfurter Illustrierte.* Cette collection privée de photographies est celle de Stella; leurs légendes sont le fruit de nos recherches iconographiques. Les photos personnelles ainsi que les coupures de presse sont légendées en bleu selon les indications manuscrites de Stella.

Der Verleger dankt besonders Stellas Fotografen und deren Treuhändern, die nicht identifiziert werden konnten und deren Fotografien Teil ihrer privaten Sammlung sind. Besonderer Dank auch an die folgenden Zeitschriften: *Vogue, L'Officiel de la Couture et de la Mode de Paris, La Femme Chic, L'Art et la Mode, La Donna, Frankfurter Illustrierte.* Die Fotos aus Stellas Sammlung sind soweit Informationen vorhanden waren von uns entsprechend betitelt worden. Persönliche Fotos und Zeitungsausschnitte aus der privaten Sammlung Stellas sind gemäss Stellas Ausführungen blau untertitelt.

a dialogue about stella

In 1999, publisher Marc Parent, while studying a personal collection of photos of Stella, decided to create a book about her. He mentioned that he had a new idea for a book to Azzedine Alaïa, with whom he had previously collaborated. The designer immediately offered to contribute to the book by dialoguing with Marc, although at the time he had no idea that the famous model he had once so admired was the mother of his colleague and friend. They rendezvoused at Azzedine's remarkable Marais home, a lively beehive of a studio, glowing with Mediterranean warmth and color. His own creations and designs fill the space, each outdoing the next in elegance and sensuality; they are a testament to the owner's famously brilliant mind.

AZZEDINE ALAÏA: What first prompted your interest in photography, and more recently, in publishing photo books?

MARC PARENT: The relationship I had with my mother, and her extensive collection of pictures, had quite a lot to do with it.

ALAÏA: Who is your mother?

PARENT: She was a beautiful, graceful woman, a star model for Jacques Fath in the 1950s.

ALAÏA: For Jacques Fath? What was her name?

PARENT: She was called Stella, Stella Maret.

ALAÏA: Stella? You're her son? You're Stella's son?

PARENT: That's right.

ALAÏA: I used to be entranced by her beauty and her figure. She was so gorgeous, she had so much class! In a way, I suppose you'd say she was my muse. I remember, it must have been in 1983, after my first ready-to-wear collection, when we were still on rue de Bellechasse, there was a reporter who asked Karl Lagarfeld and myself about our mothers. Karl described his mother wearing a 1930s Vionnet wedding dress. I told the journalist that my mother was married in the 1950s wearing Jacques Fath, that she was Swedish and that her name was Stella!

PARENT: And what did she say?

ALAÏA: That I didn't look very Swedish! But I came back with the explanation that my father was Spanish!

PARENT: And she believed you?

ALAÏA: Oh yes, totally. It almost made it to press. It was Mirabelle, our house director, who killed my delicious fabrication. When asked about the curious Swedish background of her employee, she told the journalist, "There's not a drop of Swedish blood in his body; who told you those lies?" And of course the journalist replied that the source was none other that Monsieur Alaïa himself!

PARENT: So why did you choose Stella?

ALAÏA: I got to know Stella in 1980, looking at old editions of *Vogue, L'Officiel, La Femme Chic* and *L'Art et la mode* from the 50s. I fell for her silhouette, the way she carried herself, her allure, her whole look, really. For me, she evoked the mystery of *les robes à l'intérieur*, the feminine shape inside the dresses. I loved that era; it was such a sophisticated time for fashion, when so much care and elaboration was put into women's clothing.

PARENT: I admit that when I was about ten or 12, I used to be completely in love with my mother. She definitely fed my Oedipus complex! We'd walk down the streets of Fontainebleau, where we lived in the 60s, and I'd turn around to sneer at every man we passed, who had turned around to gawk at my mother. So even then, when I knew nothing of her past career, I was smitten with her. It wasn't until much later, when she showed me her fashion photos, that I realized how uncannily intuitive my boyhood adoration had been.

ALAÏA: Tell me about your mother!

PARENT: Stella Tenbrook was born on October 24, 1930, in New York, a year after Black Thursday, the crash of the stock market. Her mother Marguerite, who was French, was a ballet dancer; her father Harro had smuggled himself in on a ship from Germany in 1928, with a dream of becoming a Broadway dancer. Two years after the birth of his daughter, when the country was at an economic low, with a quarter of the population out of work, he mysteriously disappeared. This was probably not an

uncommon story, sadly: between 1929 and 1932, 13 million Americans lost their jobs. Harro had been reduced to going up and down the coast by boat, with his wife and Stella along, heading from one port to another asking for work.

Stella was raised by her mother and grandmother in both French and English. By 17 she had become a very determined young woman. Eager to escape the stifling atmosphere of the home, she spent a year at Syracuse University in Upstate New York before leaving to work as a secretary in a small couture house ... and marrying the first of her three husbands.

Her career as a fashion model started very early, when in 1949, at the age of 19, she was discovered by Adèle Simpson. Stella never forgot to whom she owed her first break and wore Adèle's clothes for many years.

By age 22, Stella was working in Paris for Elizabeth Arden, Balenciaga, Dior, Lanvin. But the house she loved above all the rest was of course Jacques Fath. I remember one summer day in 1969 when we were on vacation in Spain, my mother suddenly turned up the radio: it was Jacques Fath talking. She sat there, captivated, listening to an interview Fath had given not long before his death on November 13, 1954. He was speaking, unsurprisingly, about his models, and how grateful he was to them for what they had done for his couture house. He started naming each one along with a little characterizing epithet: Bettina and Sophie, who started in 1949, were "my flagship models"; Jacky and Simone; Doudou, who was from Martinique. In 1951 a new generation started off with Nicole; then "the dynamic" Patricia; Rose-Marie "the sex kitten"; "spicy" Jane; and of course, Stella: "beautiful, feminine, intoxicating Stella."

ALAÏA: Feminine is absolutely right. Back in the 50s, the ability to be a fashion model was innate, something a woman either had or didn't. And those who had it, truly had it: they mastered the walk from the moment they tried it. It wasn't a matter of teaching them – they were born that way. Today it's not the same – we actually fabricate fashion models. In Stella's era each model had something totally natural, personal and real; the phenomenon of plastic surgery and the homogeneity it has created simply did not exist.

PARENT: Stella carried that femininity over to her everyday life. She projected a fashion model aura in the dignified, upright way she carried herself, in her style, her gait. I have memories of her strolling in her beloved Fontainebleau forest or in the Bagatelle gardens, gently but firmly setting the pace, hurrying her partners along if they didn't match her step. She had a refined, feminine power.

ALAÏA: Stella is femininity. For me, the thing that just said "woman" about her was her waist, that tiny waist! It makes me want to make all women that feminine, and it was the inspiration behind a dress I came up with, made of new textiles, with an invisible, interior corset that cinched the waist. In 1982, I also created several leather suits with an ultra-small waist.

PARENT: With Stella's signature poses, the way she lifted her arms and positioned her hands – her ballet, I call it – a whole new way of photographing fashion came into existence.

ALAÏA: Yes. You're wise to make a book about her. It will be a tribute to an entire era.

PARENT: This book will be based on her personal collection of photos of herself as well as endless tearsheets from fashion magazines of the 50s, carefully preserved, that she bequeathed to me. Despite her simplicity of spirit, she ardently desired that these photos be safeguarded as a tender souvenir of her early femininity, even glory. And thus her legacy to her son is to keep me forever in her thrall! It was an extraordinarily formative experience for an adolescent, you know, being the son of a woman so beautiful, so worshipped by men!

She has a legacy for society as well: she left many of her suits and dresses that you'll see in the book to the *Musée de la Mode de la Ville de Paris*. And then, a few years after that, one summer day in 1988, she left us for good, and I'll always associate her passing with those lyrics of Barbara's: " ... à mourir pour mourir, je choisis l'âge tendre ... du temps que je suis belle." "When my time came, it was as a girl, in my long-ago loveliness, that I chose to die."

This book focuses primarily on the years 1952 to 1955. The next year she left modeling for motherhood, but she will always be Stella.

MARC PARENT AND AZZEDINE ALAÏA
New York – Paris, June 2000

March 1950, Bronx

dialogue autour de stella

En 1999, l'éditeur Marc Parent, décida de réaliser un livre sur Stella, d'après une collection de photos qu'elle lui avait confiées en 1985. Il en parla à Azzedine Alaïa, suite à une collaboration éditoriale précédente, qui accepta généreusement de dialoguer à propos de Stella.
Azzedine le reçut au cœur de sa vie, dans son atelier-ruche chaleureux du Marais, vivant, méditerranéen ... résonnant d'exclamations et d'éclats de rire, encombré de créations toutes plus uniques, élégantes, brillantes et sensuelles les unes que les autres.

AZZEDINE ALAÏA: Qu'est-ce qui t'a poussé à t'intéresser à la photographie et aujourd'hui à réaliser des livres de photo?

MARC PARENT: Ma relation avec ma mère et sa collection de photos y sont pour beaucoup

ALAÏA: Qui est ta mère?

PARENT: C'était une femme très belle et très digne; elle était mannequin vedette chez Jacques Fath dans les années 50.

ALAÏA: Chez Fath? Comment s'appelait-elle?

PARENT: Elle s'appelait Stella, Stella Maret.

ALAÏA: Stella? Tu es son fils? Tu es le fils de Stella?

PARENT: Oui.

ALAÏA: J'ai été fasciné par sa grande beauté et par sa silhouette inspirante! Elle était si belle, elle avait tellement de classe! C'était en quelque sorte ma muse! Je me souviens, ce devait être en 1983, après ma première collection de prêt-à-porter quand nous étions encore rue de Bellechasse, d'une journaliste qui nous avait posé, à Karl Lagerfeld et à moi, des questions sur nos mères. Je me rappelle encore Karl décrivant sa mère en robe de mariée Vionnet des années 30. Quant à moi, j'ai confié à la journaliste que ma mère s'était mariée en Jacques Fath dans les années 50, qu'elle était suédoise, et qu'elle s'appelait Stella!

PARENT: Qu'est-ce qu'elle t'a répondu?

ALAÏA: Que je n'avais pas l'air très suédois! Mais je l'ai rassurée en lui disant que mon père était espagnol!

PARENT: Elle t'a cru?

ALAÏA: Au point où cela allait être publié dans la presse! C'est Mirabelle, la directrice de la Maison, qui questionnée sur mes étonnantes origines suédoises a répondu à la journaliste "Il n'a rien de suédois, qui vous a raconté ces bêtises? – Mais c'est Monsieur Alaïa lui-même"!

PARENT: Pourquoi avoir choisi Stella?

ALAÏA: J'ai rencontré Stella en 1980, dans les *Vogue, L'Officiel, La Femme Chic, L'Art et la Mode* des années 50. Je suis tombé amoureux de sa silhouette, de son maintien, de son allure! Pour moi, elle évoquait le mystère *des robes à l'intérieur*. J'aimais cette mode très sophistiquée quand le style des femmes était recherché et élaboré.

PARENT: Quand j'avais entre 10 et 12 ans, j'avoue avoir été très amoureux de la beauté de ma mère. Mon Oedipe en fut peut-être facilité! Quand nous marchions ensemble dans les rues de Fontainebleau où nous habitions dans les années 60, je me retournais agacé sur les hommes qui se retournaient sur son passage! J'étais alors très épris d'elle mais ce fut plus tard quand elle me montra sa collection de photos de mode que je la découvris comme l'intuition confirmée d'un monde deviné.

ALAÏA: Parle-moi de ta mère!

PARENT: Stella Tenbrook est née le 24 Octobre 1930 à New York, un an après le krach boursier de Wall Street. Sa mère Marguerite était française, danseuse de ballet ; son père Harro, arrivé clandestinement d'Allemagne jusque dans le port de New York en 1928 pour tenter sa chance comme danseur dans les comédies musicales de Broadway, disparut mystérieusement deux ans après la naissance de sa fille, dans un contexte de crise économique épouvantable ayant mis au chômage un quart de la population. Entre 1929 et 1932, 13 millions d'Américains avaient perdu leur emploi; pour trouver du travail, Harro avait été obligé de faire du cabotage dans une barque avec sa femme et Stella âgée de deux ans, le long de la côte Est des Etats-Unis, de port en port dans l'espoir de trouver le moindre petit emploi.

Stella sera élevée en français et en anglais par sa mère et sa grand-mère. A dix-sept ans, c'est déjà une jeune femme décidée qui tout en fuyant le gynécée familial, passera une année à l'université de Syracuse dans l'état de New York, avant de trouver un travail de secrétaire dans une petite maison de couture, et le premier de ses trois maris.

Sa carrière de mannequin débutera très tôt; Stella sera remarquée en 1949, dès l'âge de 19 ans par Adèle Simpson à qui elle restera fidèle tout au long de sa carrière puisqu'on la retrouve sur des photos en Adèle Simpson autour de 1955.

A vingt-deux ans, Stella est déjà à Paris "invitée" par Elizabeth Arden, Balenciaga, Dior, Lanvin … mais la maison de couture, la véritable maison de Stella, *sa* maison c'était celle de Jacques Fath. C'était toujours le nom qui lui revenait aux lèvres quand elle me parlait de son métier. Je me souviens qu'un jour d'été en 1969, alors que nous étions en vacances en Espagne, ma mère avait augmenté le volume de la radio; la voix de Jacques Fath résonna. Stella s'assit, attentive. C'était la retransmission d'un entretien qu'il avait accordé, peu avant sa mort le 13 Novembre 1954. Il parlait justement des mannequins qui avaient fait la grandeur de sa maison en les citant par leur prénom suivi d'épithètes qui les caractérisaient: Bettina et Sophie entrées en 1949, "figures de proue de la maison", Jacky, Simone et Doudou, cette dernière d'origine martiniquaise. Une seconde génération se forme en 1951–1952 avec Nicole, Patricia "la jeune femme dynamique", Rose-Marie "la femme chatte", Jane "la jeune femme piquante" et bien sûr Stella, "la belle Stella, féminine et capiteuse".

ALAÏA: Féminine est le mot juste! A cette époque, les femmes étaient nées mannequin; elles arrivaient mannequin, elles entraient mannequin dans les robes. C'était inné! Elles savaient marcher. Elles étaient femme. On ne les créait pas femme, on ne les refaisait pas. Aujourd'hui on les crée, les mannequins. A l'époque de Stella chacune avait sa propre allure, son propre caractère; il n'y avait pas de visages ou de poitrines unifiés par la chirurgie esthétique.

PARENT: Stella était tellement femme dans la vie de tous les jours. Elle restait tellement mannequin dans son maintien, son allure, sa manière de marcher, toujours très droite et digne … je me souviens parfaitement d'elle, marchant et pestant gentiment quand elle se promenait à pied dans la forêt de Fontainebleau ou dans le parc de Bagatelle, ses lieux de promenade préférés, contre ses compagnons de marche qui ne pressaient pas assez le pas !

ALAÏA: Stella est la féminité. Moi, ce qui me touche, ce qui me fascine chez elle, c'est son tour de taille. Elle avait la taille si fine! Cela me donne envie de rendre toutes les femmes aussi féminines. Elle m'a aussi donné l'idée d'inventer une robe, à l'aide de nouveaux textiles, avec un corset intérieur invisible de l'extérieur qui rendrait la taille des femmes toujours plus fine. En 1982 d'ailleurs, j'avais réalisé quelques tailleurs en cuir, avec une taille extra-fine.

PARENT: J'ai l'impression que toutes les différentes poses photographiées de Stella, ses mouvements de bras et le ballet de ses mains incarnaient quelque chose de résolument nouveau dans la photo de mode.

ALAÏA: C'est bien de faire un livre sur elle ... pour se rappeler cette époque.

PARENT: Ce livre est fait à partir de sa propre collection de photos d'elle et d'innombrables coupures de magazines de mode des années 50 qu'elle a toujours précieusement gardées et qu'elle m'a léguées. Malgré sa simplicité, elle tenait à toujours, je pense, garder ou à faire garder par moi, son fils, cette mémoire visuelle de ses années d'extraordinaire féminité et peut-être de gloire ... et ainsi continuer de me séduire! Après tout, être le fils d'une mère somptueuse de beauté et adulée par les hommes, n'est pas une mince affaire à vivre à l'âge de l'adolescence! Elle avait aussi une collection de robes et de tailleurs qu'on retrouve dans le livre et qu'elle a donnés au Musée de la Mode de la Ville de Paris peu d'années avant qu'elle ne décide de partir pour de bon, un jour de l'été 1988 un peu comme le chantait Barbara, " ... à mourir pour mourir, je choisis l'âge tendre du temps que je suis belle".

Ce livre couvre surtout les années de 1952 à 1955; c'est en 1956 qu'elle cessera d'être mannequin pour devenir mère l'année suivante. Mais elle restera toujours Stella!

MARC PARENT ET AZZEDINE ALAÏA
New York – Paris, juin 2000

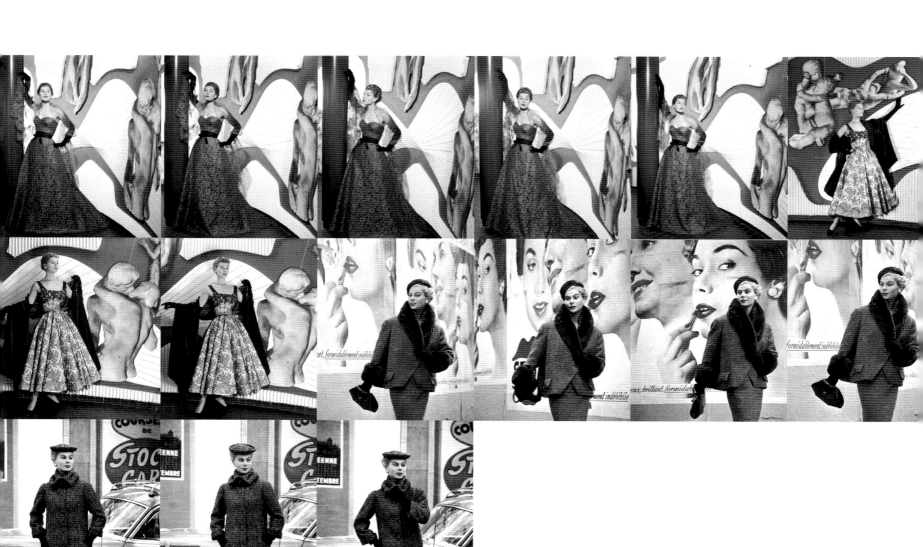

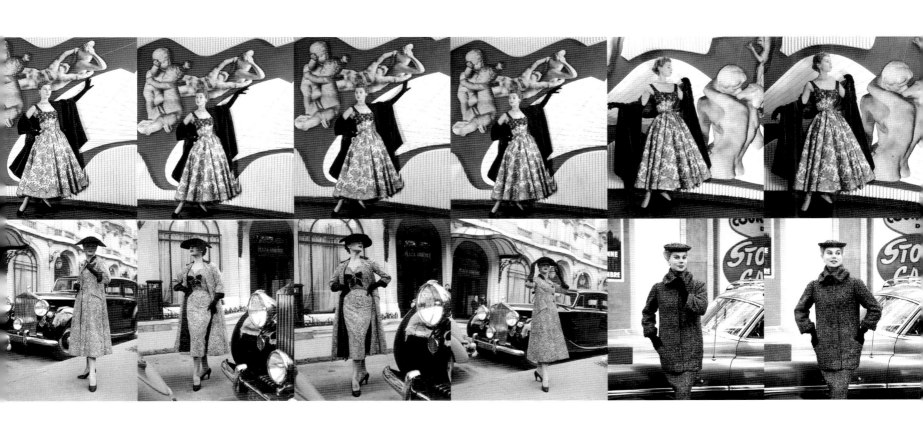

ein zwiegespräch um stella

Im Jahre 1999 faßte der Verleger Marc Parent den Plan zu einem Buch über Stella – angeregt durch eine Sammlung von Photographien, die sie ihm 1985 anvertraut hatte. Als er dem Modeschöpfer Azzedine Alaïa, mit dem er bereits bei einem anderen Verlagsprojekt zusammengewirkt hatte, davon erzählte, erklärte dieser sich freundlicherweise zu einem Gespräch über das Thema bereit. Zu diesem Zeitpunkt ahnte Azzedine noch nicht, daß das von ihm so verehrte Modell die Mutter seines Kollegen und Freundes war. Azzedine empfing ihn im Herzen seiner Arbeits- und Lebenswelt, seinem Atelier im Marais, einem mediterran-betriebsamen Bienenstock, erfüllt von lebhaften Zurufen und Gelächter, zum Bersten voll mit unterschiedlichsten Kreationen, allesamt einzigartig, elegant, brillant und sinnlich.

AZZEDINE ALAÏA: Woher rührt Dein Interesse an der Photographie, und wie kamst Du auf die Idee zu diesem Bildband?

MARC PARENT: Hierfür ist vor allem meine Mutter verantwortlich und ihre Photo-Sammlung.

ALAÏA: Deine Mutter, wer ist das?

PARENT: Eine sehr schöne, stolze Frau; in den fünfziger Jahren war sie Top-Mannequin bei Jacques Fath.

ALAÏA: Bei Fath? Wie hieß sie?

PARENT: Sie hieß Stella, Stella Maret.

ALAÏA: Stella? Und Du bist ihr Sohn? Der Sohn von Stella?

PARENT: Ja.

ALAÏA: Ich war fasziniert von ihrer Schönheit und ihrem eindrucksvollen Profil! Sie war so schön und hatte so viel Klasse! In gewisser Weise war sie meine Muse! Ich erinnere mich, das muß 1983 gewesen sein, nach meiner ersten Prêt-à-porter-Kollektion, noch im alten Atelier an der Rue de Bellechasse, wie eine Journalistin auftauchte, die Karl Lagerfeld und mich über unsere Mütter befragte. Ich weiß noch, wie Karl die seine schilderte, in einem Hochzeitskleid aus den Dreißigern von Vionnet. Ich wiederum vertraute der Journalistin an, meine Mutter, eine Schwedin namens Stella, hätte sich in den fünfziger Jahren in einem Kleid von Jacques Fath verheiratet!

PARENT: Und was hat sie darauf gesagt?

ALAÏA: Daß ich nicht gerade wie ein Schwede aussähe! Als ich ihr erklärte, mein Vater sei Spanier gewesen, schien ihr Mißtrauen aber wieder zerstreut!

PARENT: Sie hat Dir das tatsächlich geglaubt?

ALAÏA: Beinahe wäre es so in der Presse erschienen! Als sie jedoch bei Mirabelle, der Directrice unseres Hauses, noch einmal nachfragte wegen meiner so erstaunlichen schwedischen Herkunft, gab sie ihr zu verstehen: „Da gibt es überhaupt nichts Schwedisches, wer hat Ihnen denn diesen Unsinn aufgebunden? – Aber das war ja er selbst, Monsieur Azzedine Alaïa!".

PARENT: Und weshalb fiel Deine Wahl gerade auf Stella?

ALAÏA: Stella habe ich 1980 entdeckt, in Ausgaben von *Vogue*, *L'Officiel*, *La Femme Chic* und *L'Art et la Mode* aus den fünfziger Jahren. Und ich habe mich sofort verliebt – in ihr Profil, ihre Haltung, ihren Gang. In meinen Augen evozierte sie das tiefste Geheimnis, das Kleidern innewohnt. Ich mochte diese ausgeklügelte Mode, die dem anspruchsvollen Stil entsprach, den die Damen jener Zeit allgemein bevorzugten.

PARENT: Zugegeben, ich war schon als Zehn – oder Zwölfjähriger in die Schönheit meiner Mutter verliebt ... Ödipuskomplex hin und her! Wenn wir gemeinsam durch die Straßen von Fontainebleau gingen, wo wir in den Sechzigern wohnten, drehte ich mich empört nach den Männern um, die eben ihr fasziniert nachsahen. Schon damals war ich sehr von ihr eingenommen, aber erst, als sie mir später ihre Sammlung von Mode-Photos zeigte, avancierte sie für mich zur Kristallisationsfigur einer Welt, von der ich bislang nur eine vage Vorstellung gehabt hatte, und die nun klare Konturen gewann.

ALAÏA: Erzähl' mir mehr von ihr!

PARENT: Stella Tenbrook wurde am 24. Oktober 1930 in New York geboren, exakt ein Jahr nach dem großen

Börsenkrach an der Wall Street, der als „Schwarzer Freitag" in die Geschichtsbücher einging. Ihre Mutter Marguerite war eine französische Ballett-Tänzerin, ihr Vater Harro kam 1928 aus Deutschland als blinder Passagier nach New York, in der Hoffnung auf eine Tänzer-Karriere bei einem der zahlreichen Broadway-Musicals. Zwei Jahre nach der Geburt seiner Tochter verschwand er unter ungeklärten Umständen im Chaos der Wirtschaftskrise, die ein Viertel der amerikanischen Bevölkerung um Brot und Arbeit brachte – zwischen 1929 und 1932 gab es in den USA 13 Millionen Arbeitslose. Auch Harro klapperte, mit Frau und Kind, per Schiff die ganze Ostküste ab, auf der Suche nach irgendeinem Job.

Stella, von Mutter und Großmutter zweisprachig erzogen, wuchs schnell zu einer selbstbewußten jungen Frau heran, die schon mit Siebzehn die Flucht aus der heimatlichen Kemenate antrat. Sie ging für ein Jahr zum Studium an die Syracuse University (NY) und fand anschließend eine Stelle als Sekretärin eines kleinen Modehauses ... und den ersten ihrer drei Ehemänner.

Nur wenig später sollte ihre Karriere als Mannequin beginnen: 1949 wurde die gerade Neunzehnjährige von Adèle Simpson entdeckt, der sie die Treue hielt bis zum Ende ihrer Laufbahn, wie diverse Photographien um 1955 zeigen.

Mit Zweiundzwanzig war sie dann bereits in Paris, auf „Einladung" von Elizabeth Arden, Balenciaga, Dior und Lanvin ... Ihre eigentliche berufliche Heimat aber sollte das Modehaus von Jacques Fath werden. Seinen Namen hatte sie auf den Lippen, wenn immer sie mir von diesen Dingen erzählte. Ich entsinne mich eines Sommertages im Jahre 1969, während unseres Urlaubs in Spanien. Mit einem Mal drehte meine Mutter das Radio lauter, aus dem die Stimme von Jacques Fath zu hören war. Sie saß wie gebannt und lauschte. Es war die Aufzeichnung eines Interviews, das er kurz vor seinem Tod am 13. November 1953 gegeben hatte. Er plauderte über die Mannequins, die das Renommee seines Unternehmens wesentlich mitbegründet hätten, und versah dabei ihre Vornamen mit einem charakteristischen Attribut: Bettine und Sophie, seit 1949 „Galionsfiguren des Hauses", Jacky, Simone und Doudou, „die Martiniquaise". 1951–52 folgte die zweite Generation mit Nicole, Patricia „dynamische junge Frau", Rose-Marie „munteres Mädchen", Jane „das Kätzchen" und natürlich Stella: „die schöne Stella, von unwiderstehlichem weiblichen Reiz".

ALAÏA: Weiblich – das ist genau das richtige Wort! Damals waren die Frauen geborene Mannequins. Sie kamen sozusagen als fertige Mannequins zu uns und stiegen entsprechend in die Kleider. Das war angeboren! Sie wußten richtig zu schreiten, sie waren richtige Frauen. Man hat nicht erst welche aus ihnen machen oder irgendwie nachhelfen müssen. Im Gegensatz zu heute, wo Mannequins künstlich „geschaffen" werden. Zu Stellas Zeiten hatte jede ihren spezifischen Gang, ihren unverwechselbaren Charakter; da gab es noch keine stereotypen Gesichter und Busen aus den Praxen der Schönheitschirurgen.

PARENT: Stella war ganz Frau, auch im Alltagsleben. Und blieb immer ein Mannequin – in Haltung,

Ausstrahlung, Gang, stets ganz aufrecht und stolz. Ich erinnere mich noch bestens an unsere Spaziergänge an ihren Lieblingsstätten, im Wald von Fontainebleau oder im Park von Bagatelle, und wie sie dabei dezent ihre Begleiter verwünschte, die nur mühevoll mit ihr Schritt halten konnten.

ALAÏA: Stella, das ist die Weiblichkeit an sich. Was mich persönlich an ihr besonders anrührt und fasziniert, ist der Schwung ihrer Taille. Eine so schlanke Taille hatte sie! Ich wünschte, ich könnte allen Frauen dieses Weibliche anverwandeln. Sie hat mich auch inspiriert zu einem Kleid aus einer neuen Textilfaser, mit eingearbeitetem, von außen nicht sichtbaren Korsett, das die Taille einer Frau immer schmal erscheinen läßt. 1982 habe ich auch verschiedene Modelle aus Leder mit extrem schmaler Taille entworfen.

PARENT: Mir kommt es so vor, als hätten die ganzen Posen, in denen Stella photographiert worden ist – die Bewegungen ihrer Arme, das Ballett ihrer Hände –, ein völlig neues Element in die Mode-Photographie eingebracht.

ALAÏA: Auf jeden Fall eine tolle Idee, ein Buch über sie zu machen ... eine interessante Reminiszenz an diese Zeit.

PARENT: Dieser Bildband basiert auf ihrer privaten Photo-Sammlung und unzähligen Ausschnitten aus Modezeitschriften der Fünfziger, die sie sorgfältig aufbewahrte und mir hinterlassen hat. So bescheiden, wie sie war – ich glaube, es war ihr wohl sehr wichtig, dieses visuelle Zeugnis jener außergewöhnlichen Jahre ihres Frauendaseins und vielleicht auch ihres Ruhmes erhalten zu wissen, auch durch mich, ihren Sohn; sie wollte offenbar niemals aufhören, verführerisch auf mich zu wirken! Letzten Endes war es übrigens kein leichtes Ding, vor allem als Jugendlicher, im Bannkreis einer so überwältigend schönen Mutter zu leben, die unablässig von der Männerwelt umschmeichelt wurde! Im Buch sind auch Teile ihrer Sammlung von Kleidern und Kostümen abgebildet, die sie dem *Musée de la Mode* in Paris schenkte – wenige Jahre, bevor sie auf immer von uns ging, eines Tages im Sommer 1988. Das war ein wenig wie in dem Chanson von Barbara: „à mourir pour mourir, je choisis l'âge tendre ... du temps que se suis belle" („Sterben will ich, sterben möcht' ich, in der Blüte meiner Jahre ... so lange ich noch schön bin").

Die Photos im Buch stammen vorwiegend aus den Jahren 1952 bis 1955. 1956 gab sie ihre Karriere als Mannequin auf und wurde im Jahr darauf Mutter. Aber für uns wird sie immer „Stella" bleiben!

MARC PARENT UND AZZEDINE ALAÏA
New York – Paris, Juni 2000

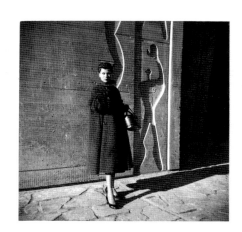

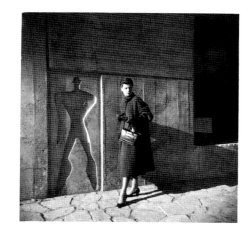

Le Corbusier building, Marseille, Dec 24, 1952

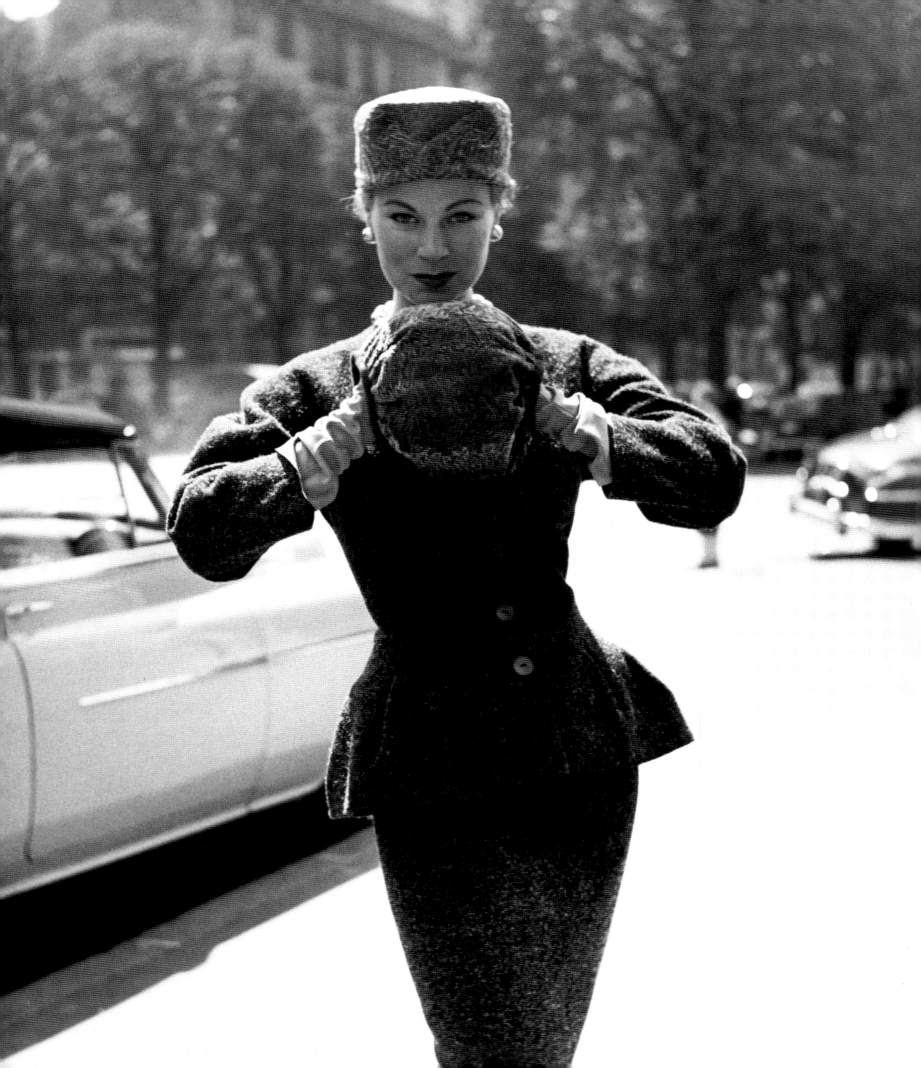

allure...

There are many things in life that we can explain or understand easily; then there are others that evoke a spontaneous emotion that we can hardly put into words.

Like the scent of perfume ... that dreamlike sensation that envelops certain women and makes us intuitively sense their exceptional individuality.

The same is true of that distinctive aura which certain women of the past – and of today – exude. They captivate us with the natural elegance of their style and poise. Or even the simple combination of a svelte figure and perfectly-chosen accessory may delight us.

It is no coincidence that you encounter these women in Paris, the capital of elegance and a constant source of inspiration and creativity, where you can feel the pulse of modernity ...

Confronted with the unrivaled elegance of these women of the past, we suddenly see our world today with different eyes. They let us glimpse another way of life and inspire us to bring that grace into our daily lives.

Some women seem to possess this magic aura that you cannot grasp, provoking an emotion that you cannot describe. I could go on for hours without being able to pin down this elusive quality ... Perhaps it's simply what we call "allure".

OCTAVIO PIZZARO
CREATIVE DIRECTOR, JACQUES FATH
Paris, July 2000

allure ...

Il y a les choses de la vie qui se comprennent facilement et se passent d'explication, et puis il y a les autres difficiles à exprimer et pourtant si facilement abordables ...

Comme le parfum, cette sensation onirique qu'incarnent certaines femmes exceptionnelles en raison de leurs qualités personnelles si étonnantes.

Il y a comme une aura autour de ces femmes d'hier et d'aujourd'hui qui portent avec une élégance innée, leur manière d'être et de se mouvoir en nous offrant ce plaisir indicible né de l'alliance entre un accessoire parfaitement porté et un maintien unique.

C'est bien entendu à Paris, au cœur de cette ville enchanteresse et de sa mosaïque de style, de créativité et de modernité, qu'il nous est donné de rencontrer ces femmes.

Ces femmes du passé éclairent le présent de leur enseignement lumineux: vivons dans l'élégance et qu'elle rythme notre quotidien!

Enfin, j'aime tant divaguer vers les confins de cette sensation inexplicable, impalpable et merveilleuse, de ce trait de lumière qui n'est donné qu'à certaines femmes, de ce je ne sais quoi nommé "allure".

OCTAVIO PIZZARO
DIRECTEUR DE CRÉATION DE LA MAISON JACQUES FATH
Juillet 2000, Paris

das gewisse etwas

Es gibt im Leben viele Dinge, die sich mühelos dem Verstand erschließen und leicht erklären lassen. Andere hingegen lösen spontan ein bestimmtes Gefühl aus, das wir jedoch in Worten nur vage zu umschreiben vermögen.

Da ist zum Beispiel das Parfum: Traumgleich umfängt es manche weiblichen Wesen, und man spürt intuitiv, wie sich darin ihre außergewöhnliche, unverwechselbare Individualität manifestiert.

Ähnlich verhält es sich mit der Ausstrahlung, die bestimmten Frauen vergangener und heutiger Tage eigen ist: Sie schlagen uns in Bann mit der natürlichen Eleganz ihrer Haltung und ihrer Bewegungen, dem Ebenmaß ihrer Physis – oft reicht auch ein perfekt gewähltes Accessoir, um uns in Entzücken zu versetzen.

Es ist sicher kein Zufall, daß man sie besonders häufig in Paris antrifft, dieser Hauptstadt der Eleganz und unerschöpflichen Quelle der Inspiration für jedwede Kreativität. Denn hier dringt uns unwillkürlich etwas ins Blut: der Pulsschlag der Moderne, mit ihrer kühlen, schwungvollen Ästhetik.

Konfrontiert mit der charakteristischen Eleganz bestimmter Frauentypen vergangener Epochen, sehen wir mit einem Mal unsere heutige Welt mit anderen Augen an. Und wir können sie zudem als Vermächtnis begreifen, sie in unseren eigenen Lebensstil integrieren und somit fortleben lassen.

Manche Frauen erscheinen wie in magisches Licht getaucht – ein Phänomen, das sich begrifflich nicht fassen läßt, ebensowenig wie die Gefühle, die es wachruft. Stundenlang könnte ich davon erzählen und mich in endlosen Assoziationen verlieren, ohne jedoch die treffende Bezeichnung dafür zu finden ... Wahrscheinlich ist es einfach das, was man gemeinhin bezeichnet als „das gewisse Etwas".

OCTAVIO PIZZARO
CREATIVE DIRECTOR DES MODEHAUSES JACQUES FATH
Paris, Juli 2000

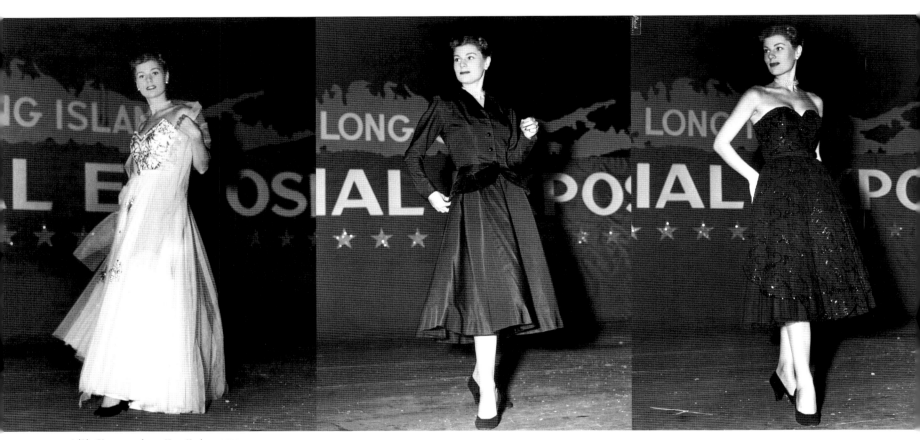

Adèle Simpson show, New York, c. 1951

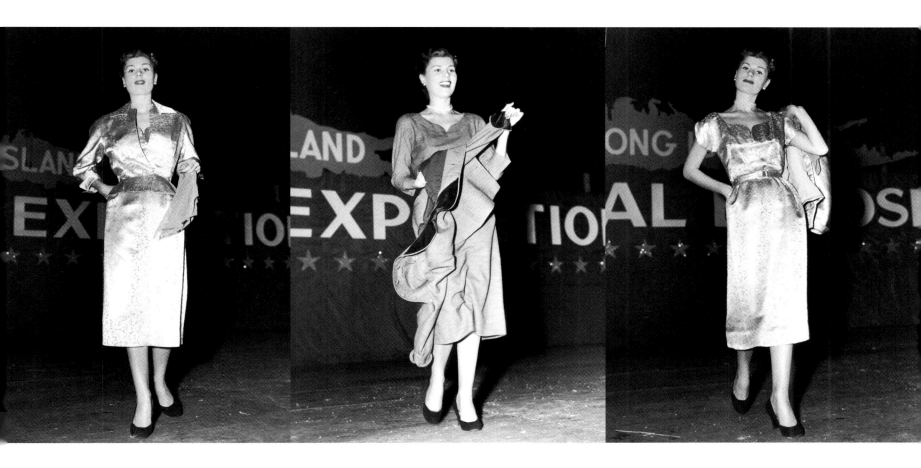

The Philadelphia Inquirer
EDITORIAL ROOMS

Dear Stella Maret:

I am so sorry that it took such a long time for me to get you the tear sheets on your pictures in the Inquirer. Found only one onex of one spread but was able to get you four of the most recent.

Think they really look very nice.

Good luck to you on your trip to Paris.

Sincerely,

Carole Sherkew

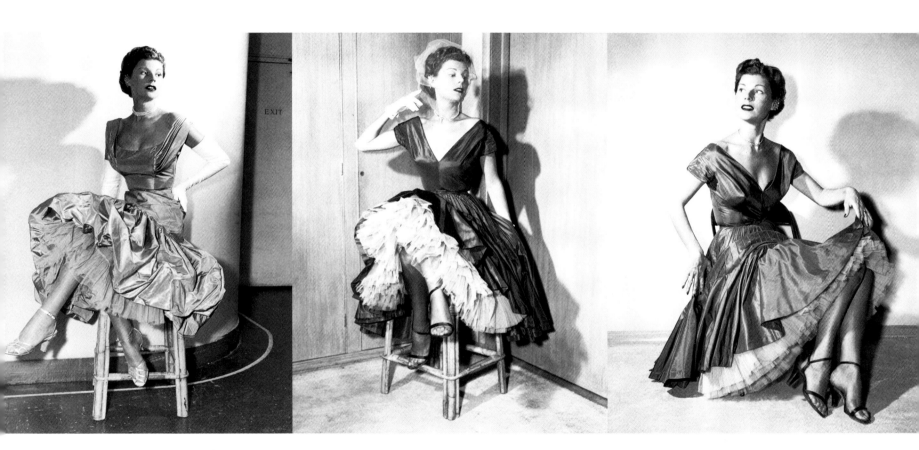

A postcard saved by Stella

Une carte postale conservée par Stella

Ein Postkarte von Stella aufbewahrt

RMS Queen Elizabeth

New York to Cherbourg — 4 days, 12 hours, 40 minutes

average speed — 28.76 knots

R.M.S. "Queen Elizabeth"

The World's Largest Liner

Printed in England

1953

Jacques Fath: tailleur à encol, 1953. Photo: Relang/Munchen

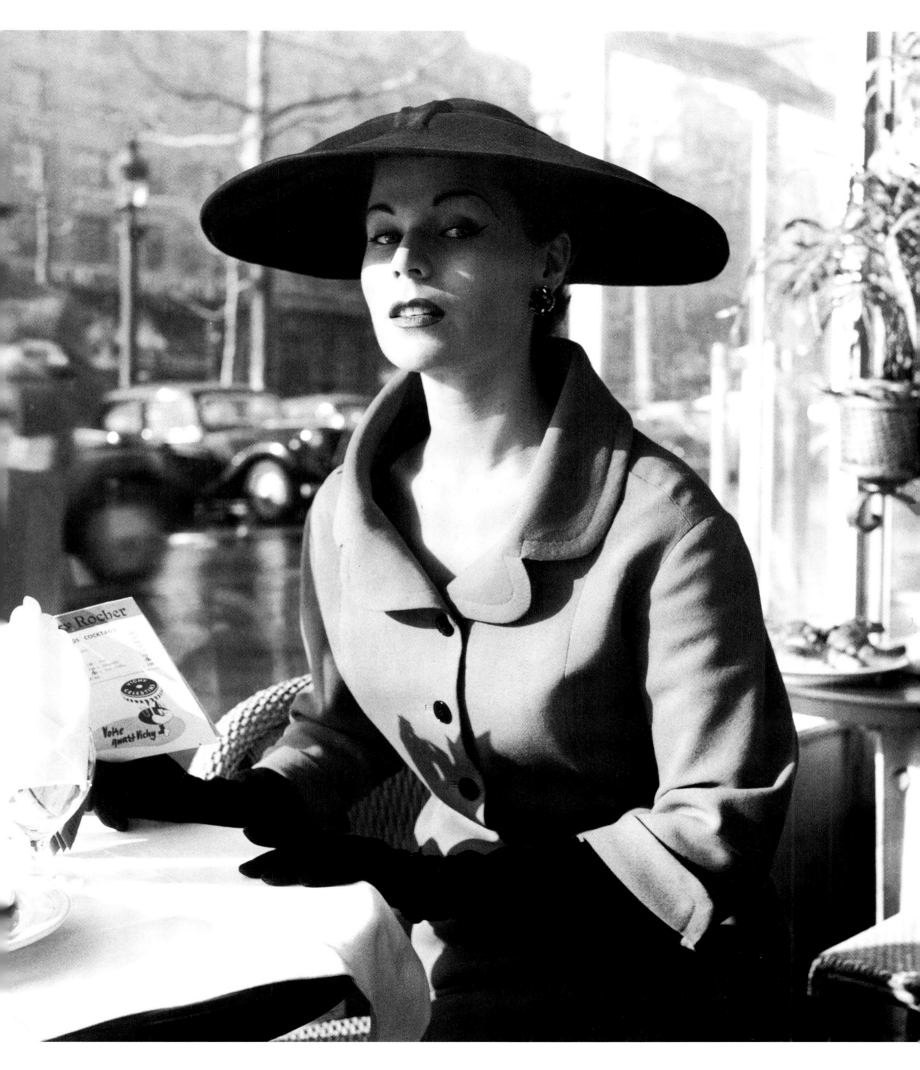

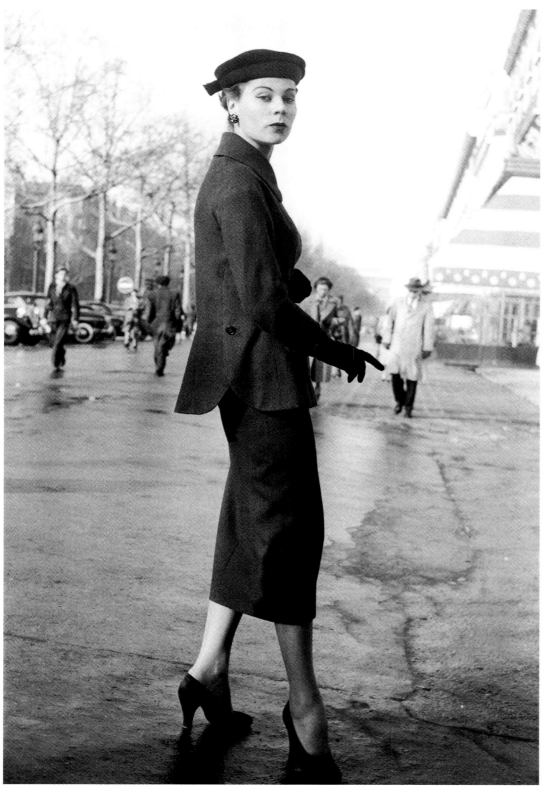

Jacques Fath: ensemble (tailleur), 1953. Photo: Relang/Munchen

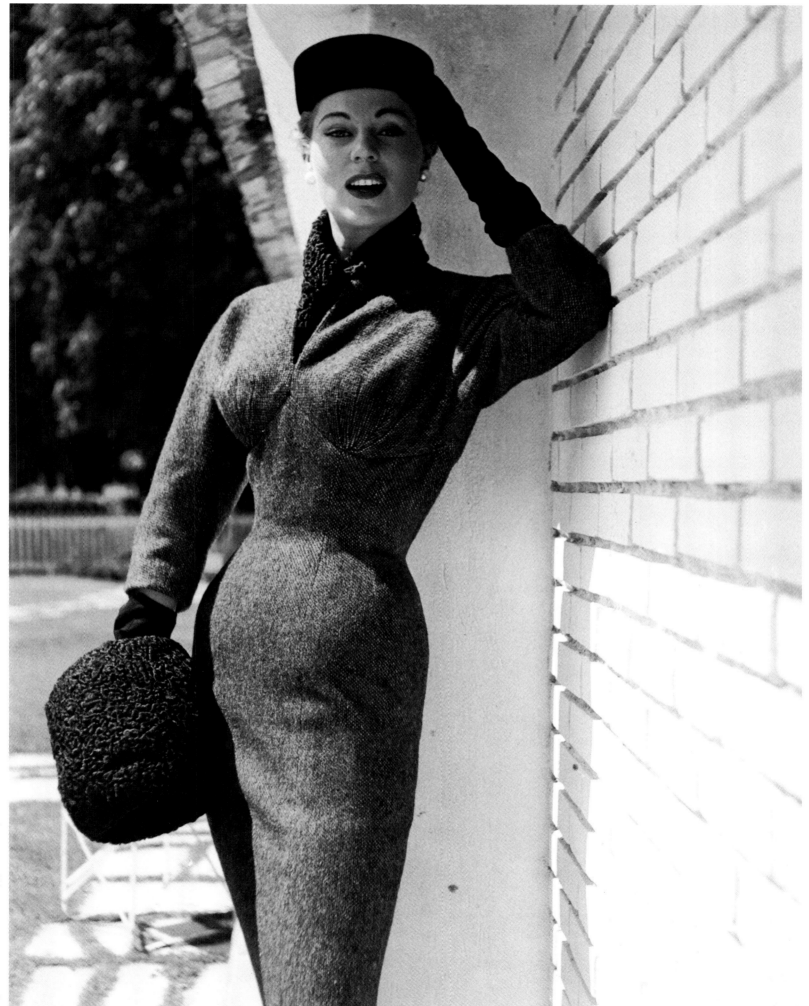

Jacques Fath: robe en tweed, 1953. Photo: Guy Arsac

Bruxelles, Belgium, Sept 24, 1953

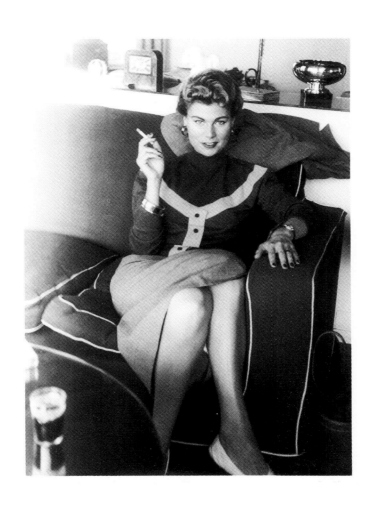

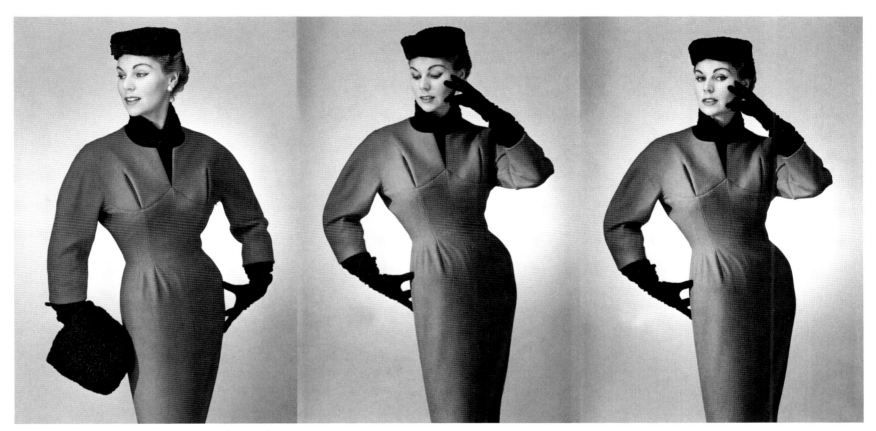

Christian Dior: ensemble (robe et boléro), 1953. Photo: Seeberger

Jacques Fath: 'Fieffé', 1953. Photo: Stéphanie Rancou

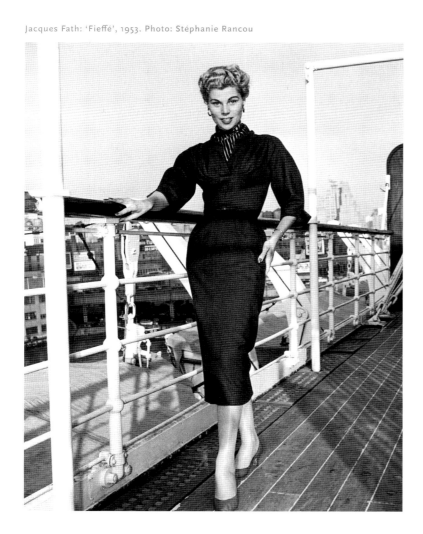

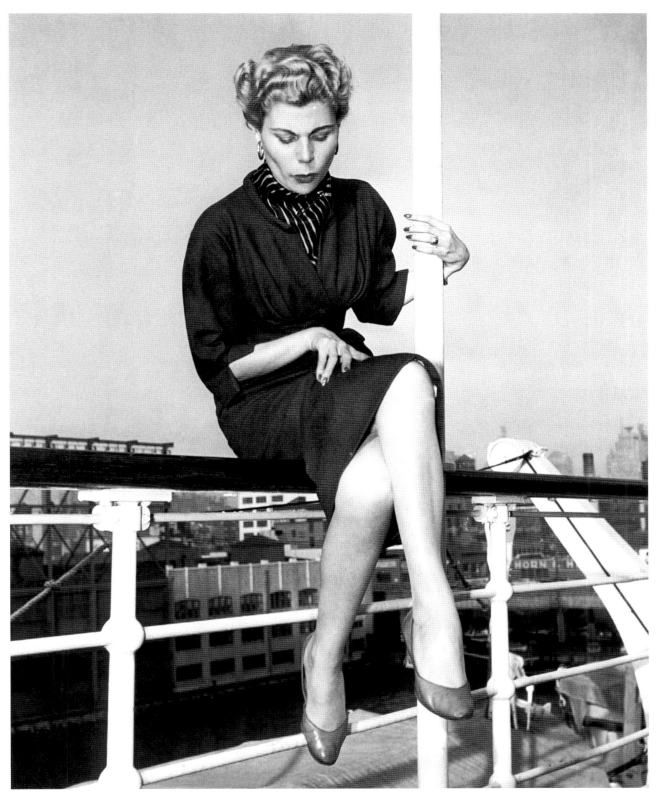

Jacques Fath: 'Fieffé', 1953. Photo: Stéphanie Rancou

DANS L'AVION PARIS-NEW-YORK

Une belle Américaine tente de se tuer en plein ciel par désespoir d'amour

(De notre envoyée spéciale permanente Ch. CHATEAU)

NEW-YORK, 31 mars (par fil spécial).

PAR désespoir d'amour, une grande et jolie jeune fille brune de 27 ans, Anne Mills, héritière d'une excellente famille américaine, a tenté de se suicider hier matin dans l'avion Paris-New-York.

Dix minutes avant l'atterrissage à Idlewild, l'hôtesse l'a découverte dans les lavabos, évanouie, à moitié nue, le sang coulant à flot de ses poignets et de sa gorge tailladés à l'aide d'une lame de rasoir. Un médecin qui se trouvait à bord de l'avion a pu immédiatement panser les blessures, d'ailleurs plus spectaculaires que graves. Quelques instants après, Anne, revenue à elle, était conduite au Kings County Hospital.

« A cause d'un homme »

Comme un des passagers, bouleversé, lui demandait :

« Mais pourquoi avez-vous fait cela ?

— Pourquoi fait-on ces choses, murmura Anne dans un souffle, sinon à cause d'un homme. »

Il semble qu'une rupture sentimentale, conjuguée à une grave opération que subit Anne en décembre dernier, soit à l'origine de l'affaire. La jeune fille, dont les parents habitent Bethléem (Pennsylvanie), vivait depuis dix-huit mois à Paris

A newspaper cutting that Stella saved

Une coupure de presse conservée par Stella

Ein Zeitungsausschnitt von Stella aufbewahrt

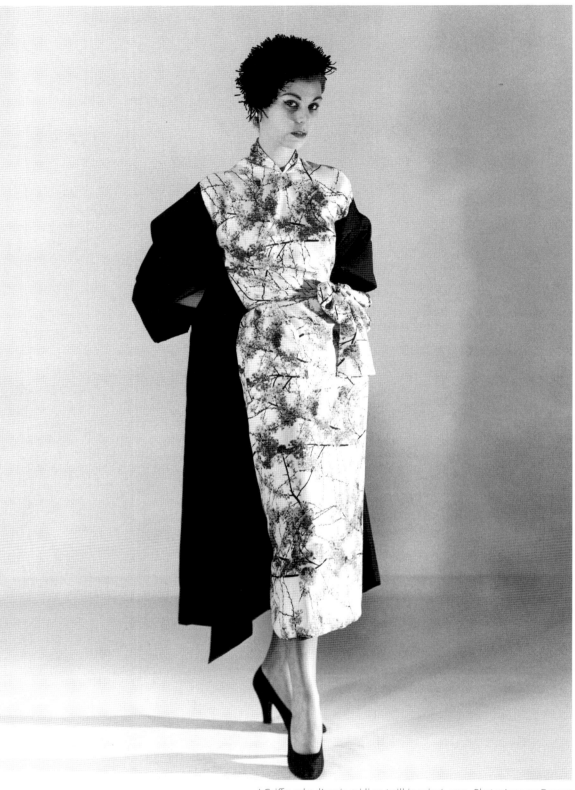

J Griffe: robe d'aprés-midi en twill imprimé, 1953. Photo: Jacques Decaux

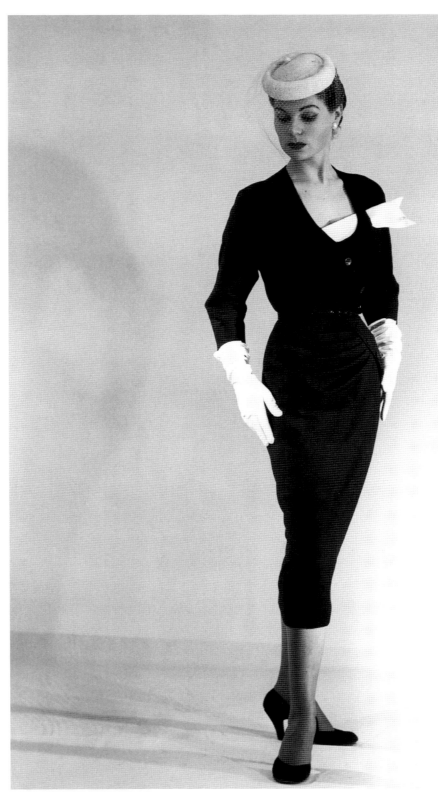

Paquin: robe en Apamil, 1953. Photo: Jacques Decaux

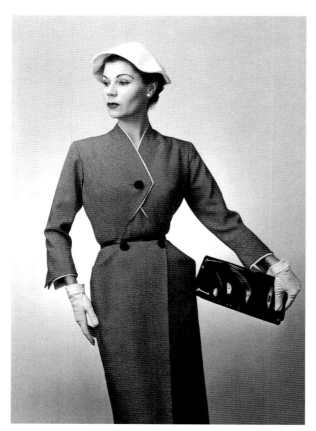

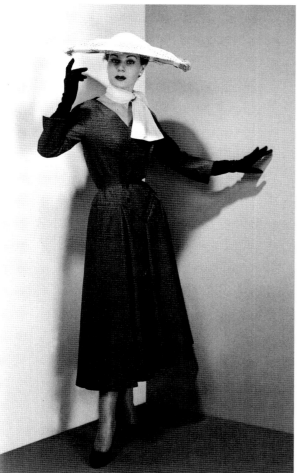

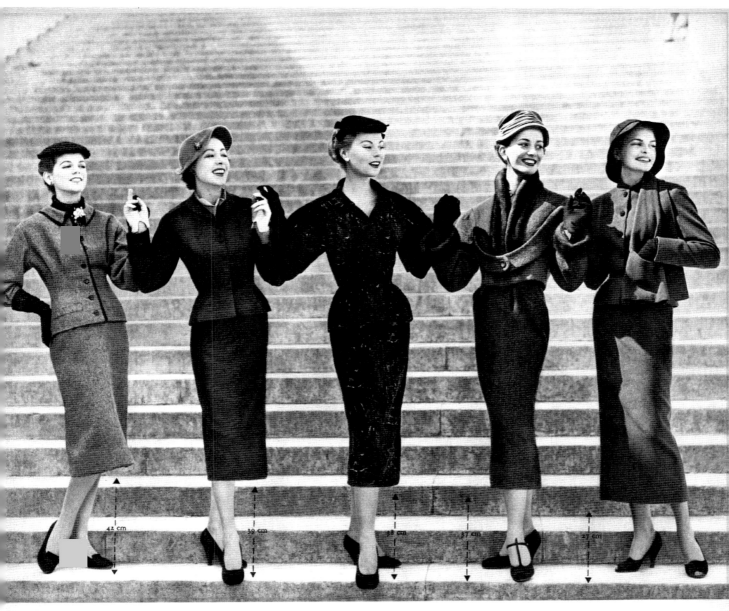

DIOR LANVIN FATH DESSÈS KOGAN

Les escaliers de la mode

Genoux, mollets, chevilles, où s'arrêtent les jupes ? Cette bataille de jambes, cette guerre en dentelle de la haute couture qui enflamme la presse et dépasse les frontières, n'est-elle pas une sotte querelle ? Car, en fait, tout l'intérêt des jupes, donc des jambes, en ce nouveau cycle de la mode, peut se définir poétiquement par ces vers de Valéry dans son «Cantique des Colonnes» :

«Que portez-vous si haut
Egales radieuses ? »

L'évolution de la mode se situe en effet expressément sur la nouvelle construction des robes qui montent d'une seule venue à l'assaut du buste, lequel se développe et se renfle comme un chapiteau posé sur une fine colonne.

C'est là qu'est la nouveauté. C'est là qu'il faut chercher le style de la mode. Et du reste, voici à l'appui, les noms choisis par les plus grands créateurs pour définir leur ligne :

Ligne Coupole de Paris chez Christian Dior
Ligne Romane chez Jacques Fath
Ligne Ogivale chez Jacques Griffe
Ligne Lampadaire chez Madeleine de Rauch
Ligne Flûte à Champagne chez Pierre Balmain
Ligne Geyser chez Jacques Heim.

Tous et les autres aussi, mais l'énumération en serait trop longue, ont mis leur art dans cette coupe d'une seule pièce qui supprime la couture de taille, prolonge la jupe en creusant l'estomac jusqu'à l'épanouissement du corsage, bref, mais étoffé, à poitrine haute, à épaules charnues, et dont le tissu s'incorpore souvent par une technique invisible à celui des manches. Cette silhouette qui s'exprime à son maximum par un retour à la robe-princesse et à la redingote, conserve à la taille sa place idéale mais semble la surélever en apparence par les détails et ornements disposés à l'encorbellement de la poitrine : découpes, incrustations, drapés ou nœuds. Par contre, derrière, la ligne plonge parce que les dos blousent fréquemment ou sont appuyés aux reins par le moulage du tissu ou une petite martingale incurvée.

L'importance donnée aux épaules et aux décolletés découle logiquement de cette construction nouvelle. La ligne s'évase, s'élargit vers le haut. Les épaules sont triomphantes ; les manches sont gonflées, montées larges en suivant l'empiècement du corsage ; d'autres développées en « arums » emboîtent le buste ; les plus simples s'enflent entre l'épaule et le coude, sous l'effet d'un padding posé bas. Les décolletés enveloppent les épaules de torsades, de drapés, de fronces en volutes ; les empiècements, en arc ou en ogive, simplement incrustés dans les robes de jour sont travaillés sur les robes habillées.

Les jupes sont des fourreaux nonchalants qui naissent subtilement de la racine des seins. S'il y a ampleur, elle est montée en ogive devant par un pli croisé ou une découpe, à moins qu'elle ne se libère en plissés issus de l'empiècement ou en panneaux venant de l'encolure et rondement galbés en coupole sur les hanches. De toutes manières, la longueur est fonction du style de la robe, des proportions de la femme, du galbe du mollet. Elle ne saurait définir à elle seule l'élégance de l'hiver qui vient.

23

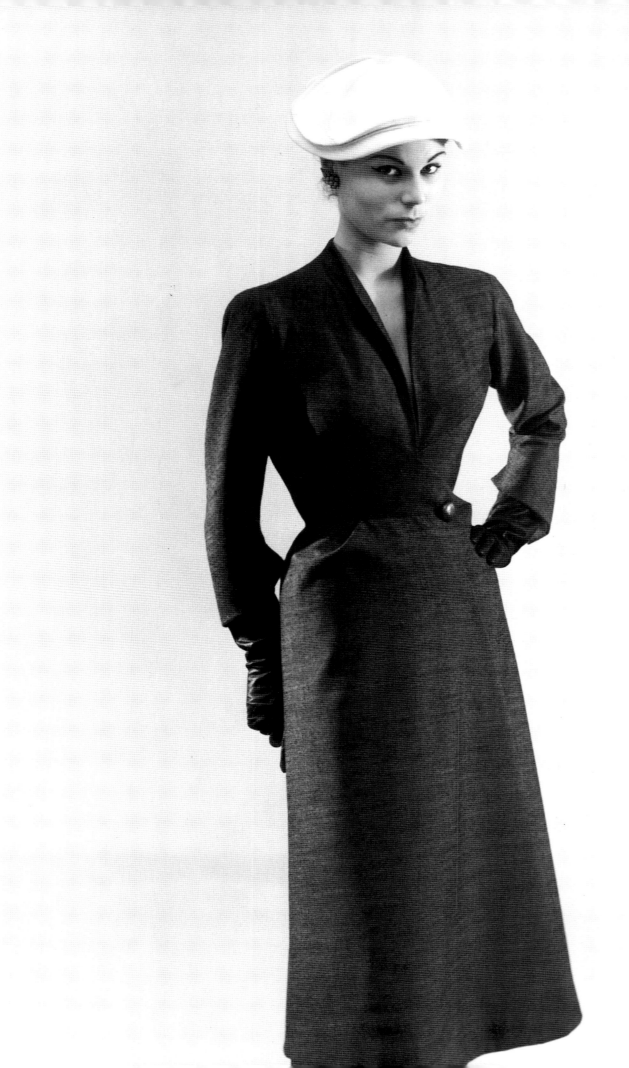

Jean Dessès: robe en 'Pierre d'Argent', 1953. Photo: Jacques Decaux

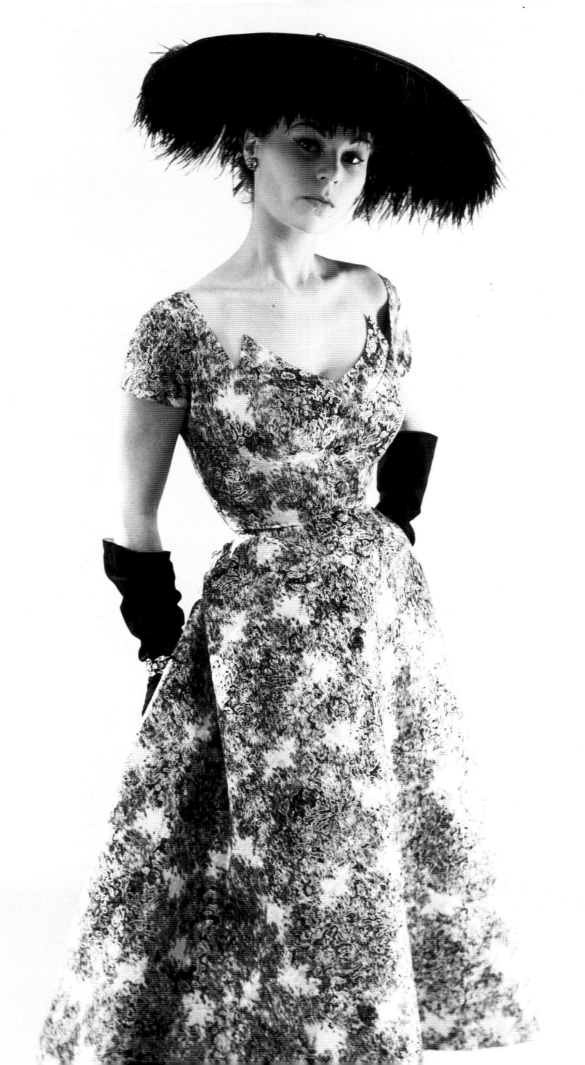

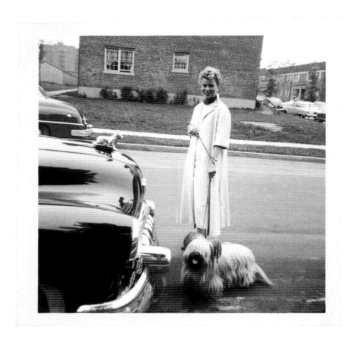

Zou Zou, Forest Hills, LI, May 17, 1953

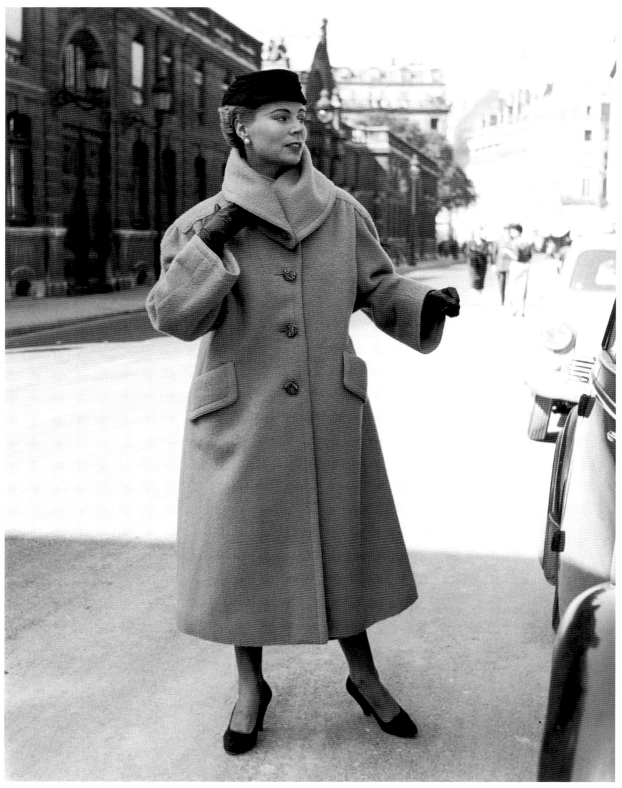

Madeleine de Rauch: manteau, 1953

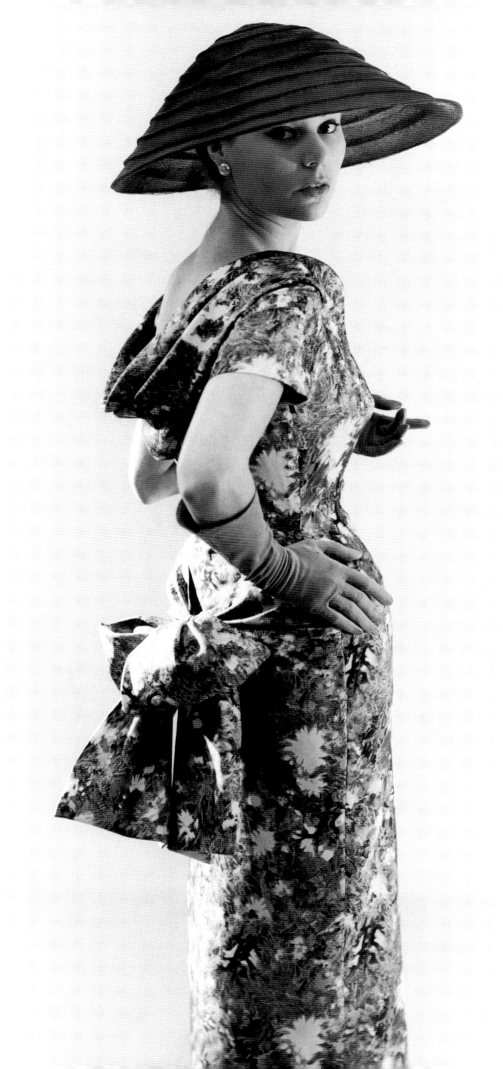

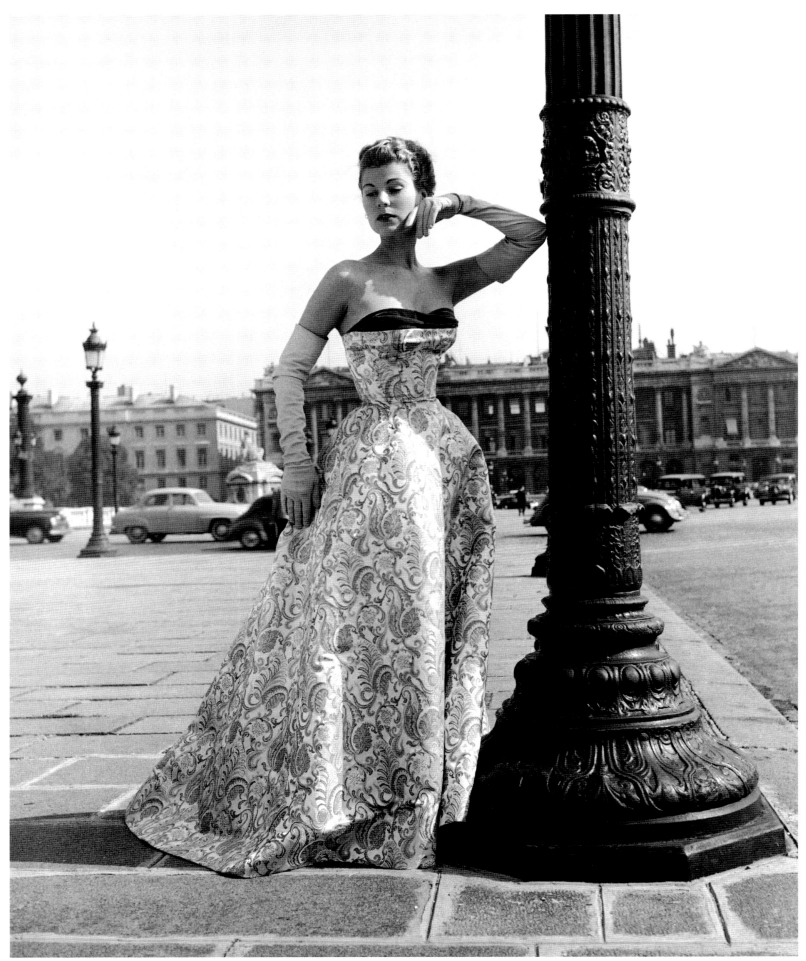

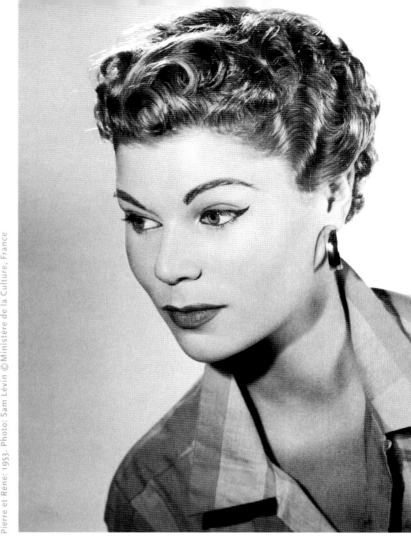

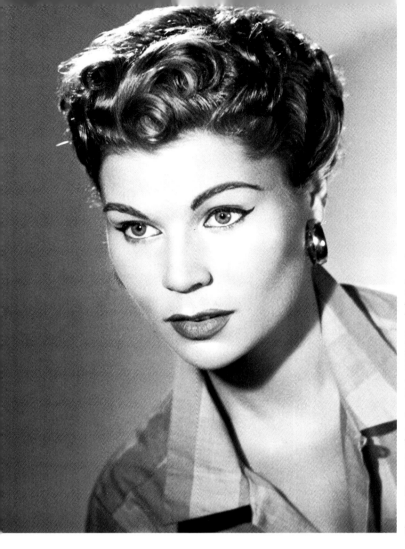

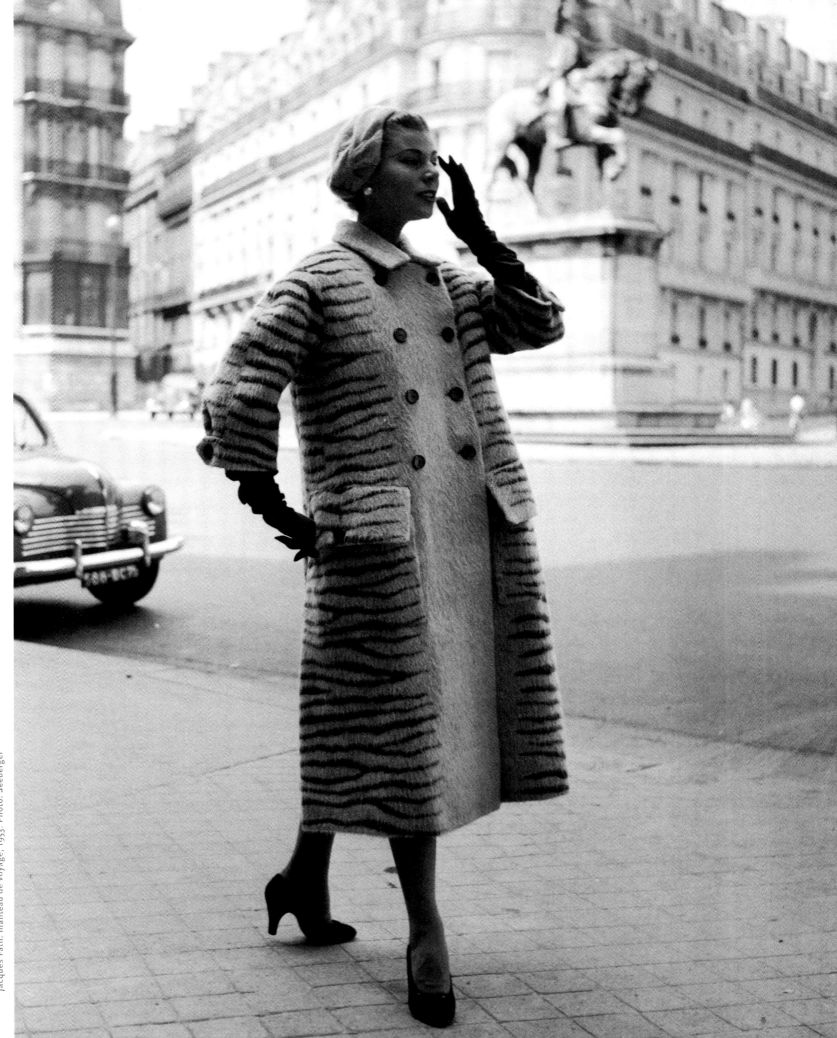

Jacques Fath: manteau de voyage, 1953. Photo: Seeberger

On the bridge, Heidelberg, Germany, Oct 1, 1953

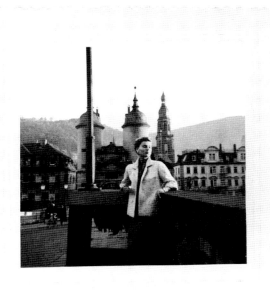

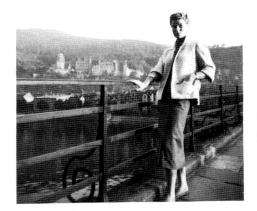

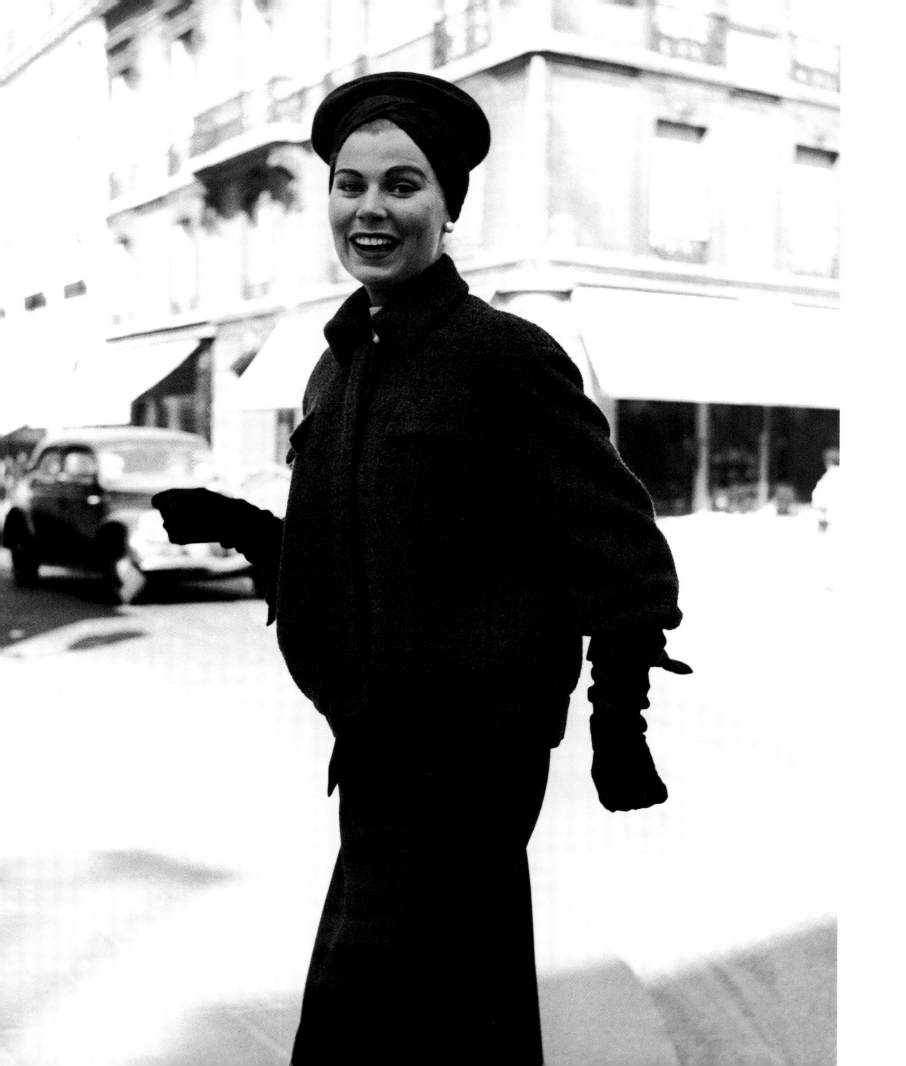

Madeleine de Rauch: ensemble d'hiver, 1953

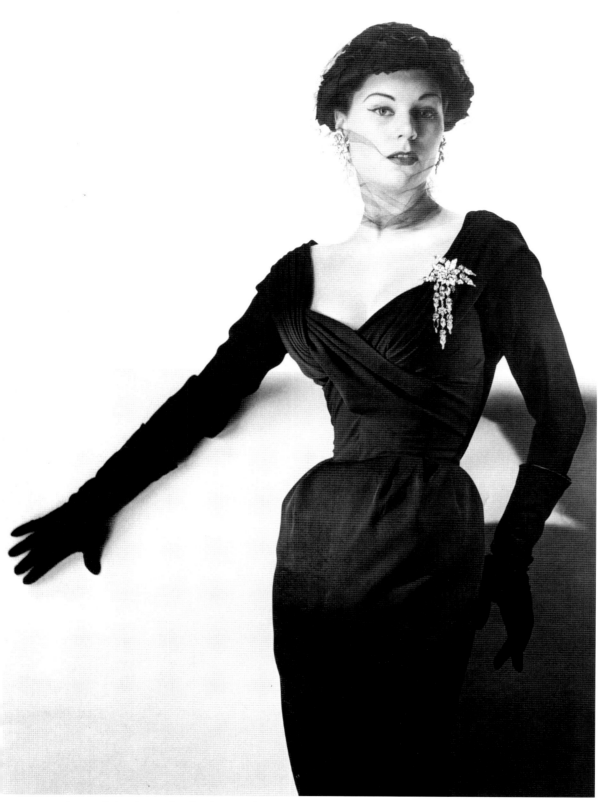

Jacques Fath: robe en crèpe de soie, 1953. Photo: Guy Arsac

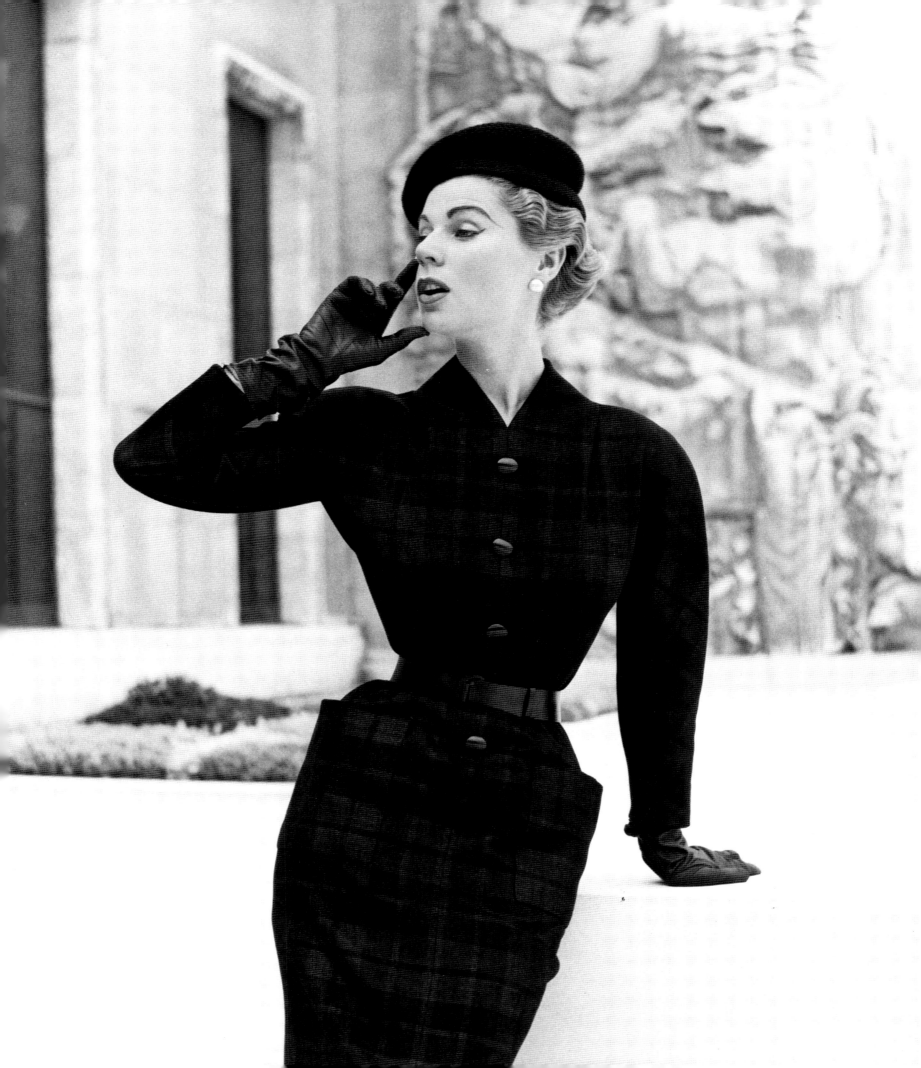

Champs Elysées, March 1953

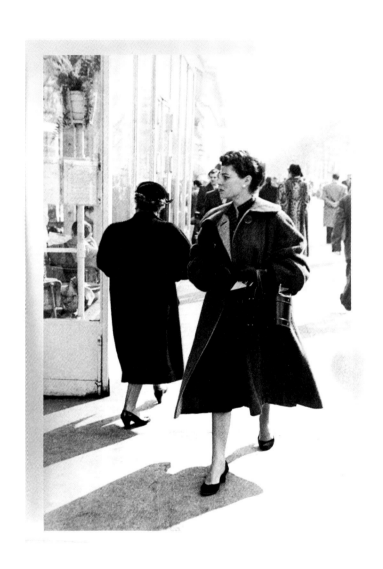

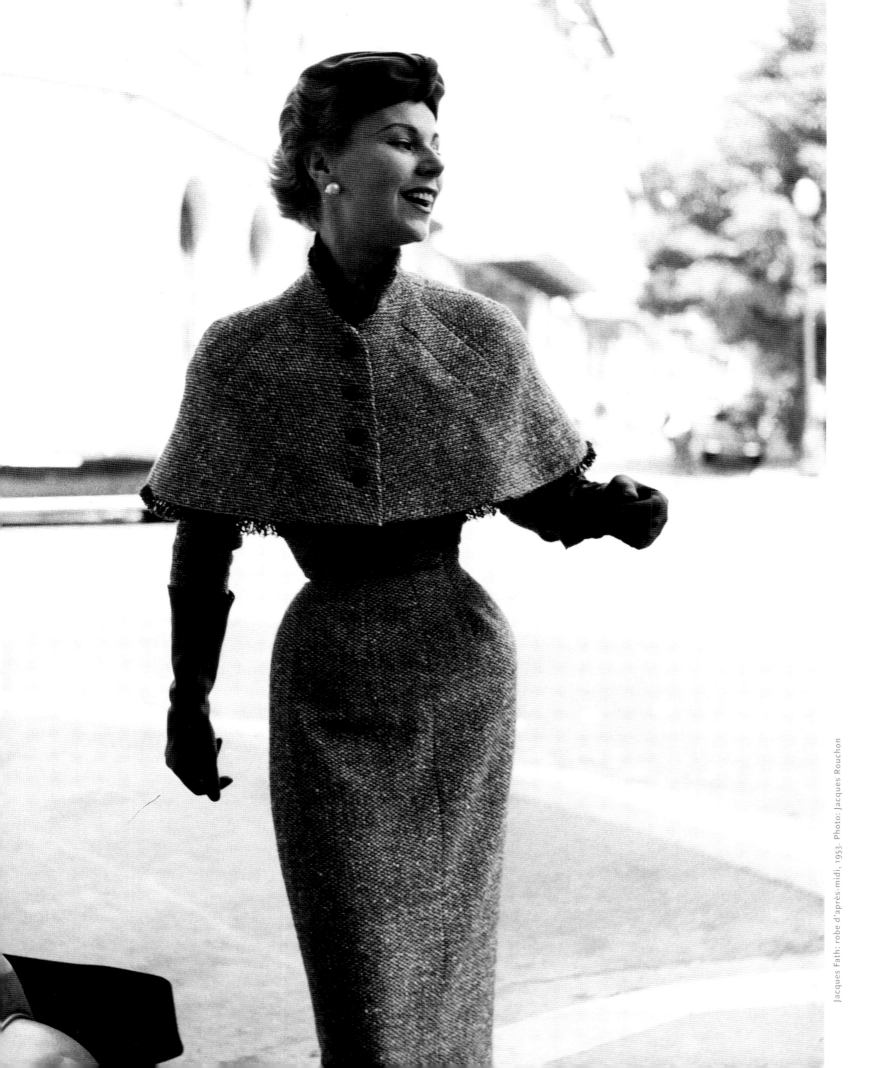

Jacques Fath: robe d'après-midi, 1953. Photo: Jacques Rouchon

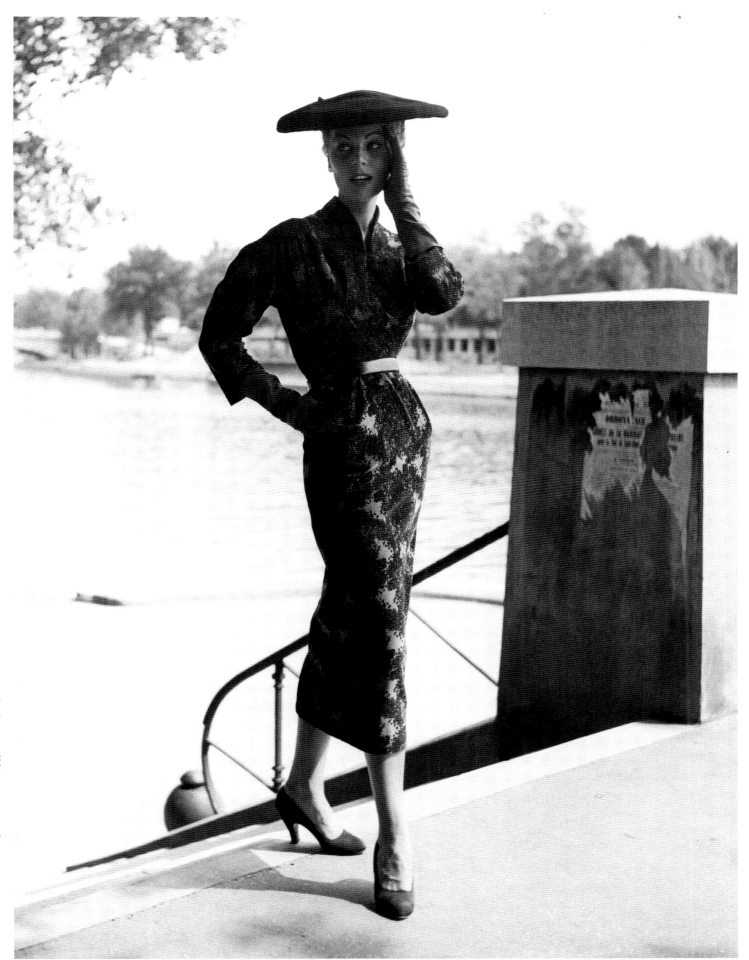

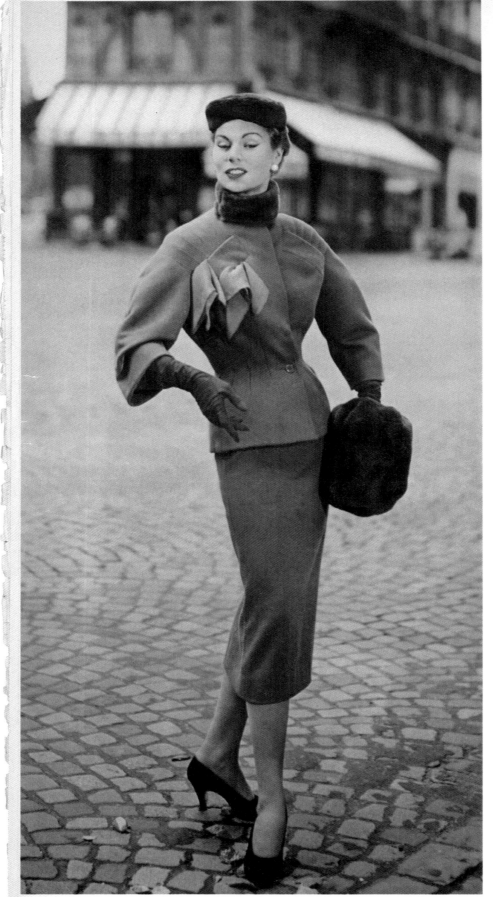

Création Jacques Fath : lainage.

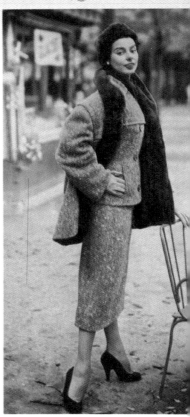

Création Maggy Rouff : tweed et pelisse doublée de caste...

Création Jacques Fath : tweed chiné rouge et noir.

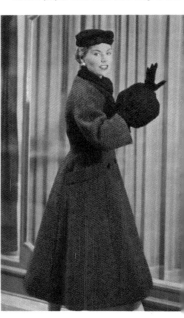

E lle est variable la tenue de chaque jour. E...
va du tailleur au trois-pièces et de la r...
au manteau. Les petits tailleurs, dans leur hy...
crite simplicité, sont bien de notre époque. Il ...
ceux qui sont toujours inspirés par la ligne tul...
lancée ce printemps aux épaules galbées, aux m...
ches s'arrêtant haut sur le poignet. Puis ceux ...
vestes laissant à peine deviner la taille et c...
qui trichent en ayant un paletot vague. Peu de c...
Les jupes sont droites, avec un pli court derri...

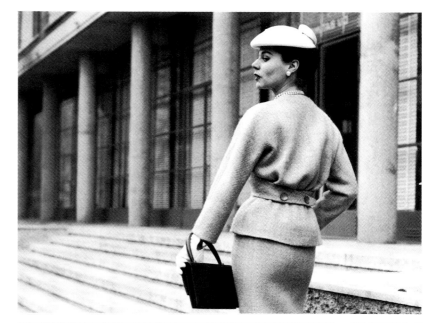

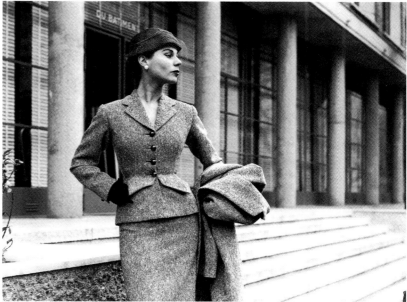

Lanvin: robe de pur cachemire, 1953. Photo: Jacques Rouchon

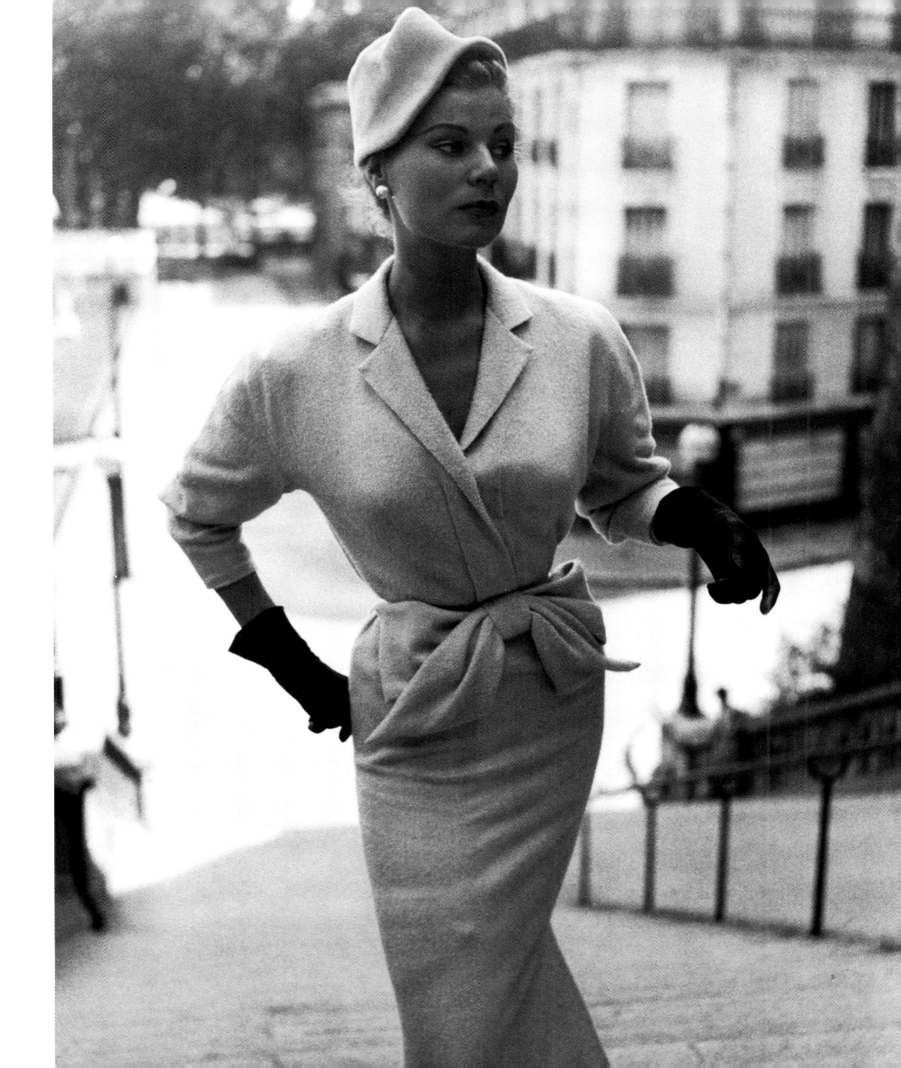

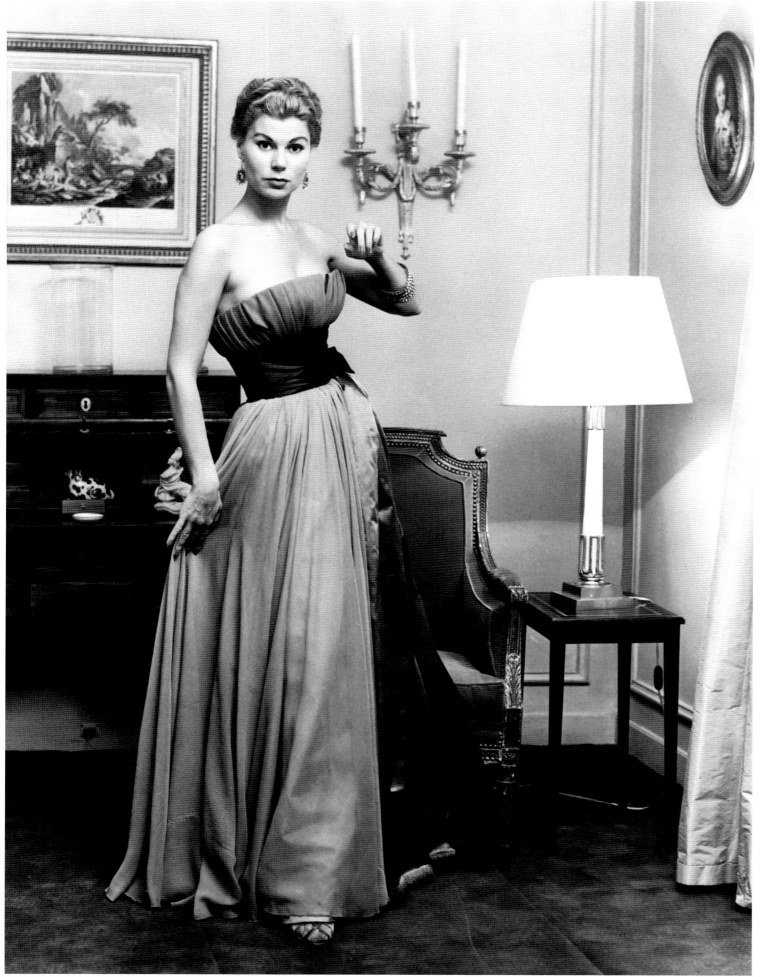

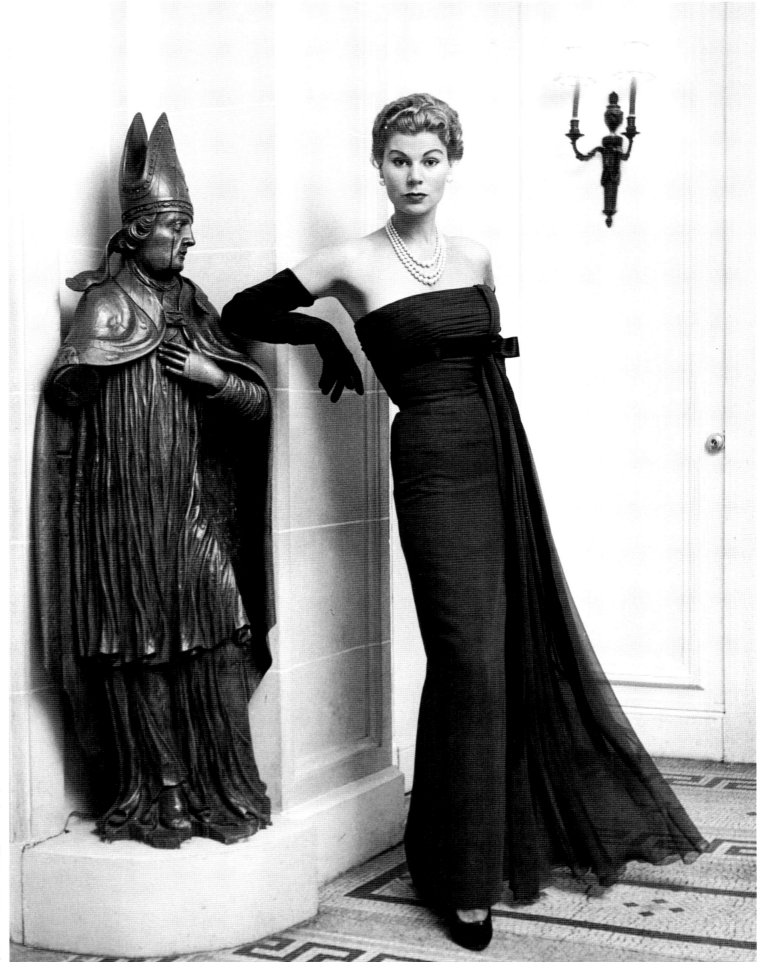

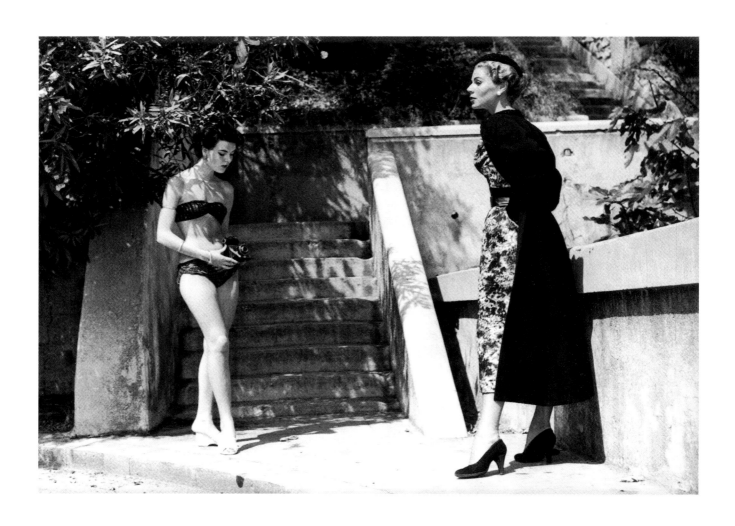

Paris Fashion displayed on the Riviera, August 30, 1953
La mode de Paris sur la Côte d'Azur, 30 Août, 1953
Pariser Mode an der Côte d'Azur

The bikini-clad photographer, Nicole, asks Stella to pose
in her "Février" black wool coat, by Jacques Fath,
before the start of the Casino fashion parade.
La photographe en bikini, Nicole, demande à Stella de poser
en manteau "Février" en laine noire par Jacques Fath,
avant le défilé de mode du Casino.
Kurz vor der Modenschau im Casino bittet Nicole,
die Fotografin im Bikini, Stella in dem „Februar"-Mante
aus schwarzer Wolle von Jacques Fath zu posieren.

Jacques Fath: tailleur en drap, 1953

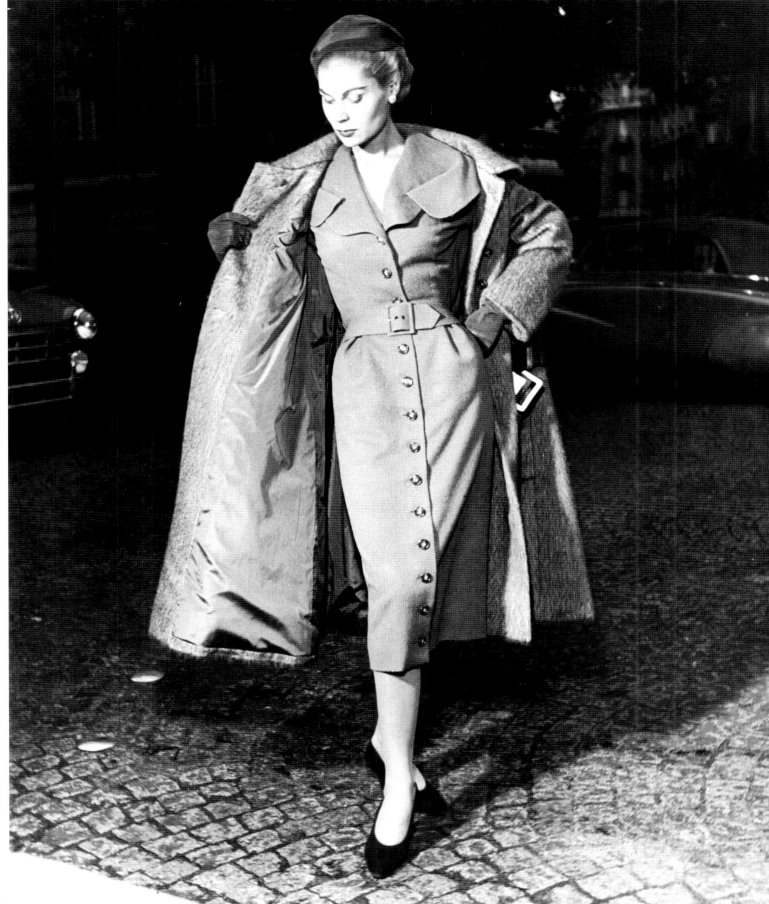

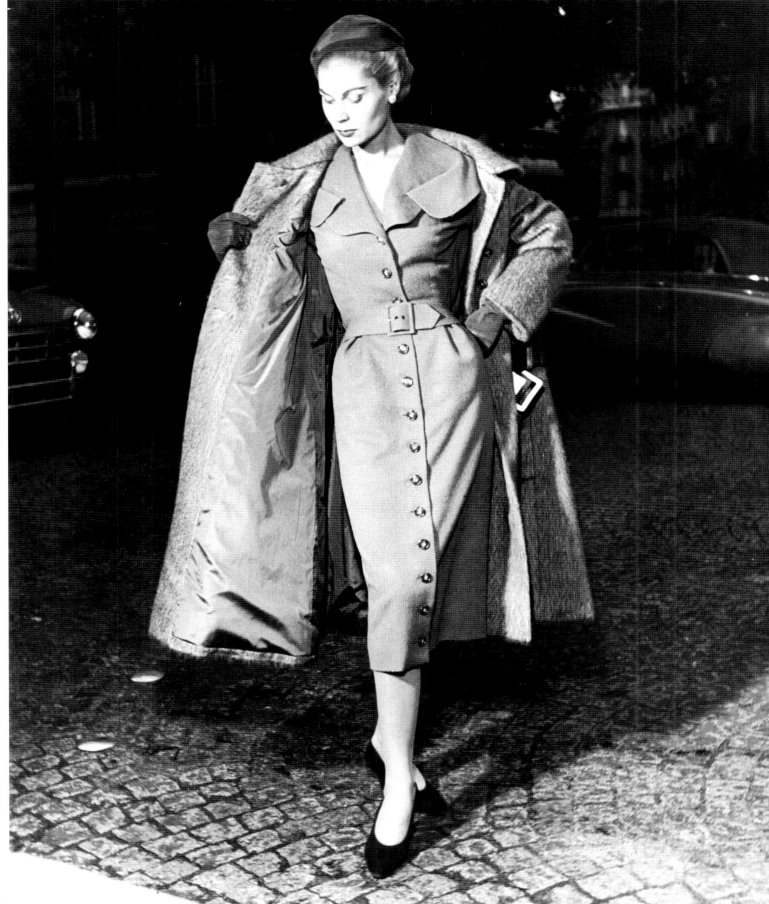 Jacques Fath: "Choiseul", 1954. Photo: Les Reporters Associés

1955

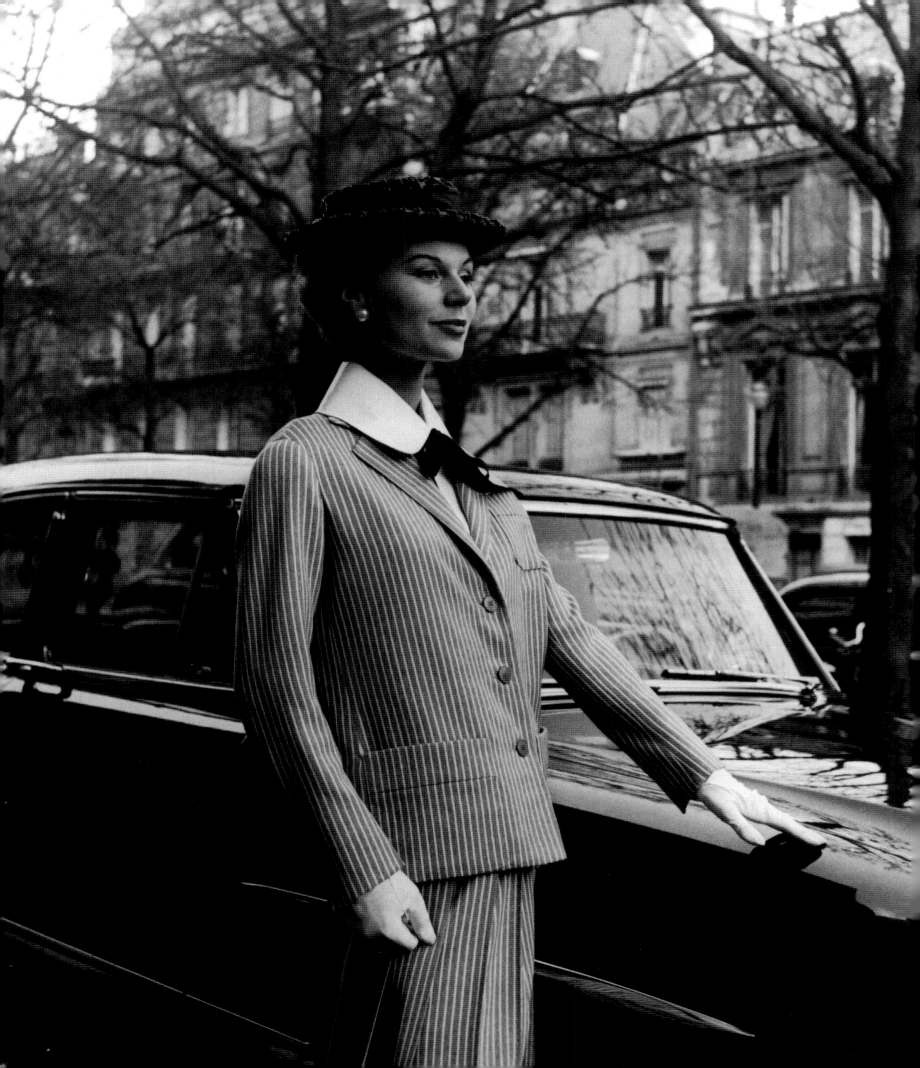

Jacques Fath: ensemble en satin de laine rayé, le tailleur – blazer, 1955

Jacques Fath: Jupe droite et la veste, 1955. Photo: Willy Maywald ©Association Willy Maywald – ADAGP

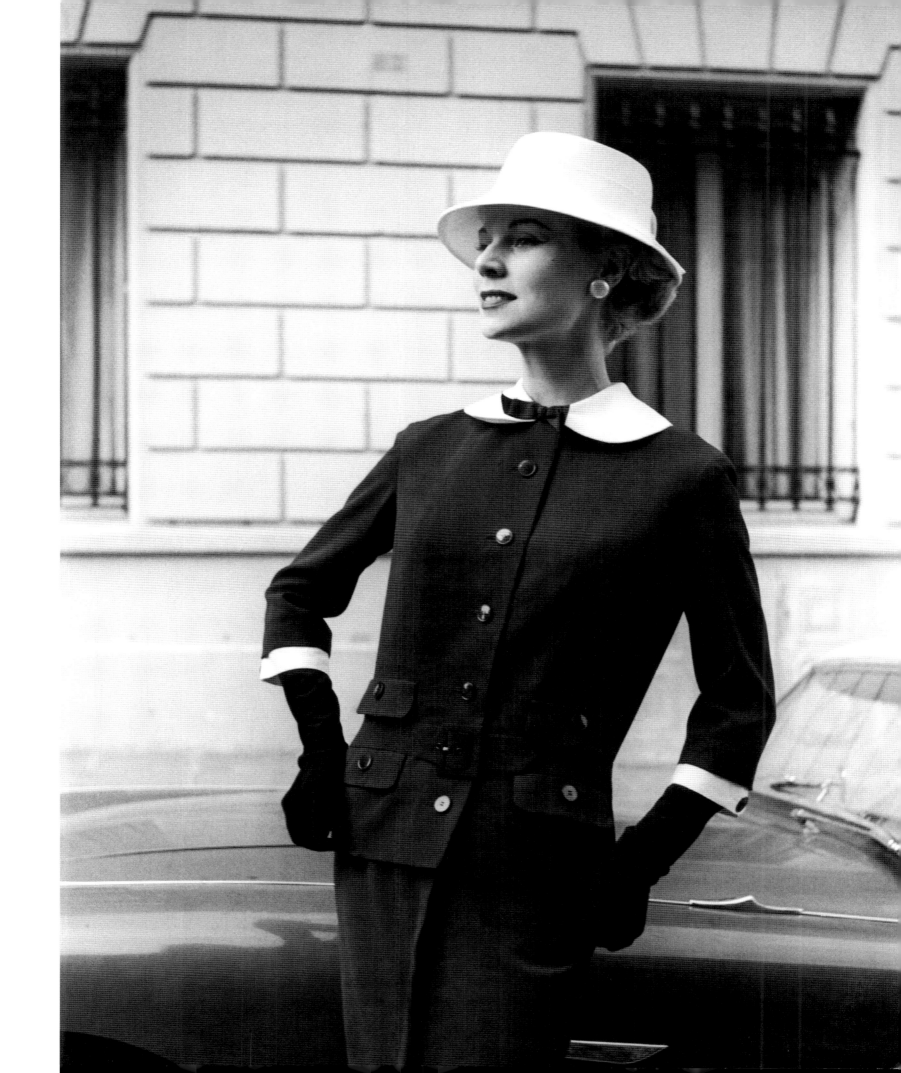

Manteaux à buste important

Hubert de Givenchy utilise un lainage beige clair de Hurel pour ce manteau de coupe aisée dont le large col rabattu accentue la ligne fuyante des épaules ; une patte boutonnée complète la fermeture, les manches montées sont importantes et dépourvues de poignets. Le manteau de Christian Dior, en tweed rose de Mayer, est garni de poches basses placées très en avant ; la martingale soulignant l'ampleur du dos passe dans des coulants.

HUBERT DE GIVENCHY

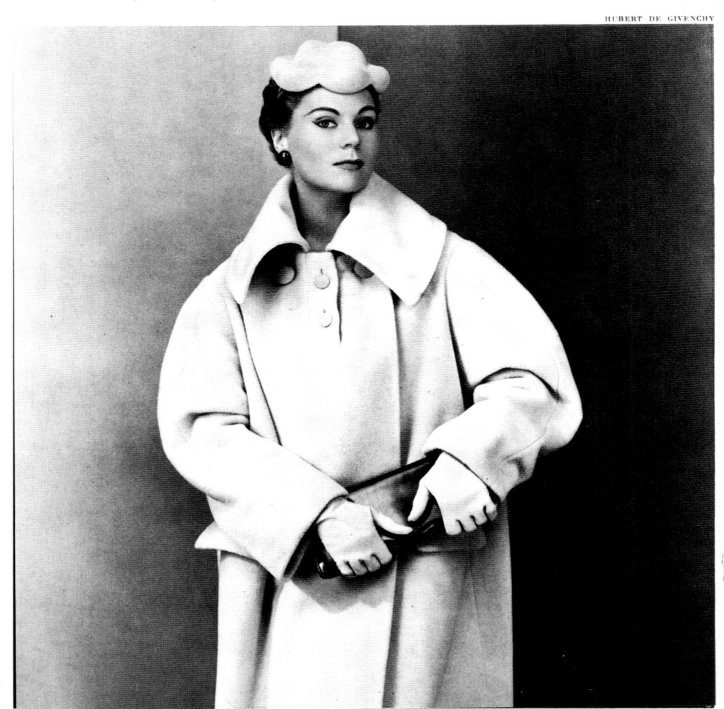

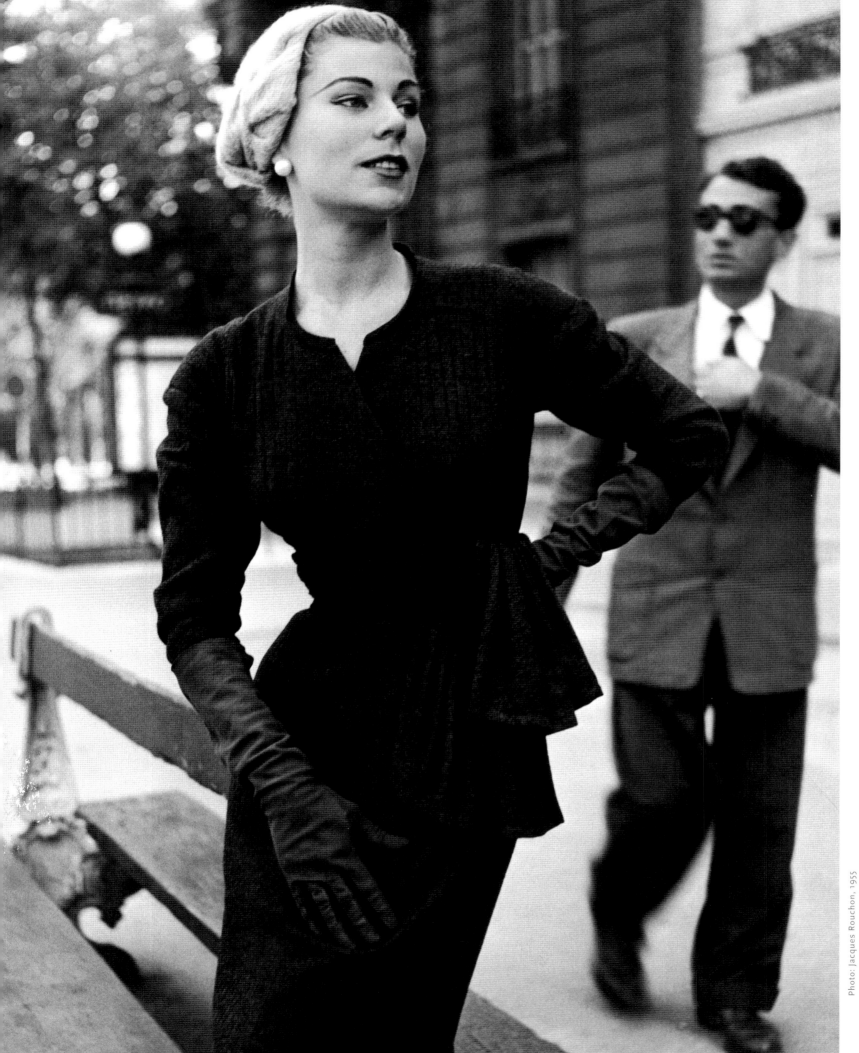

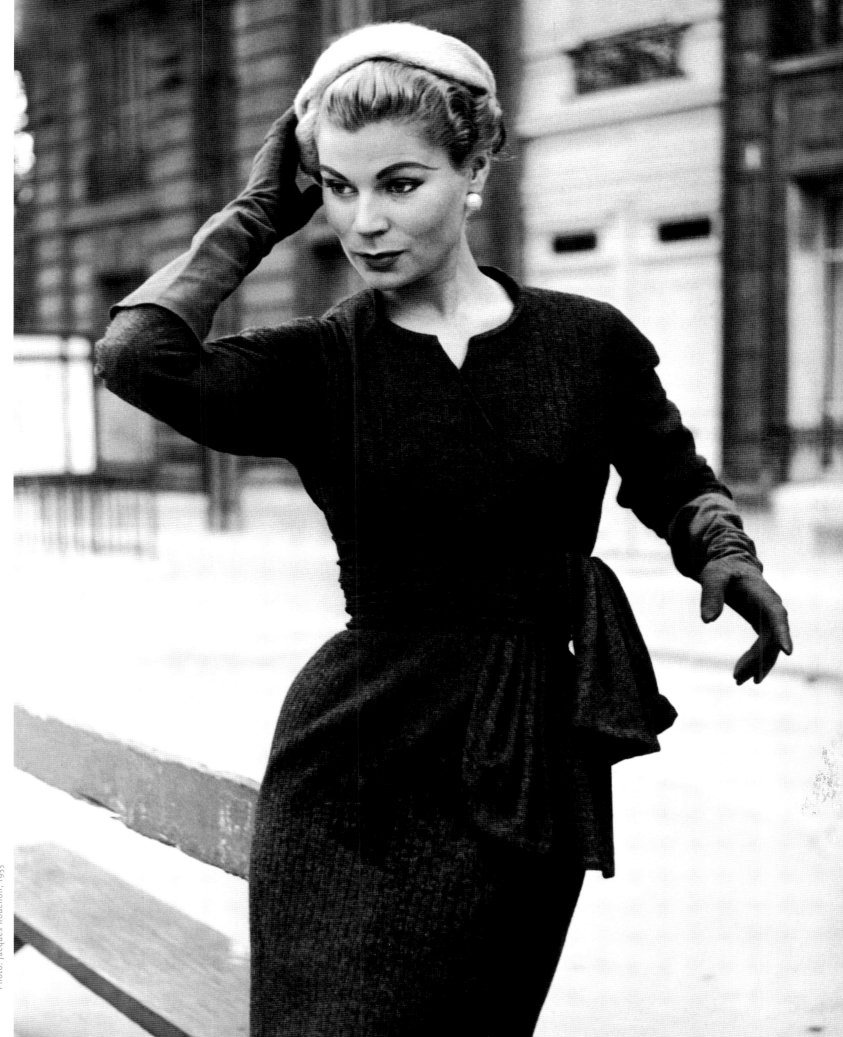

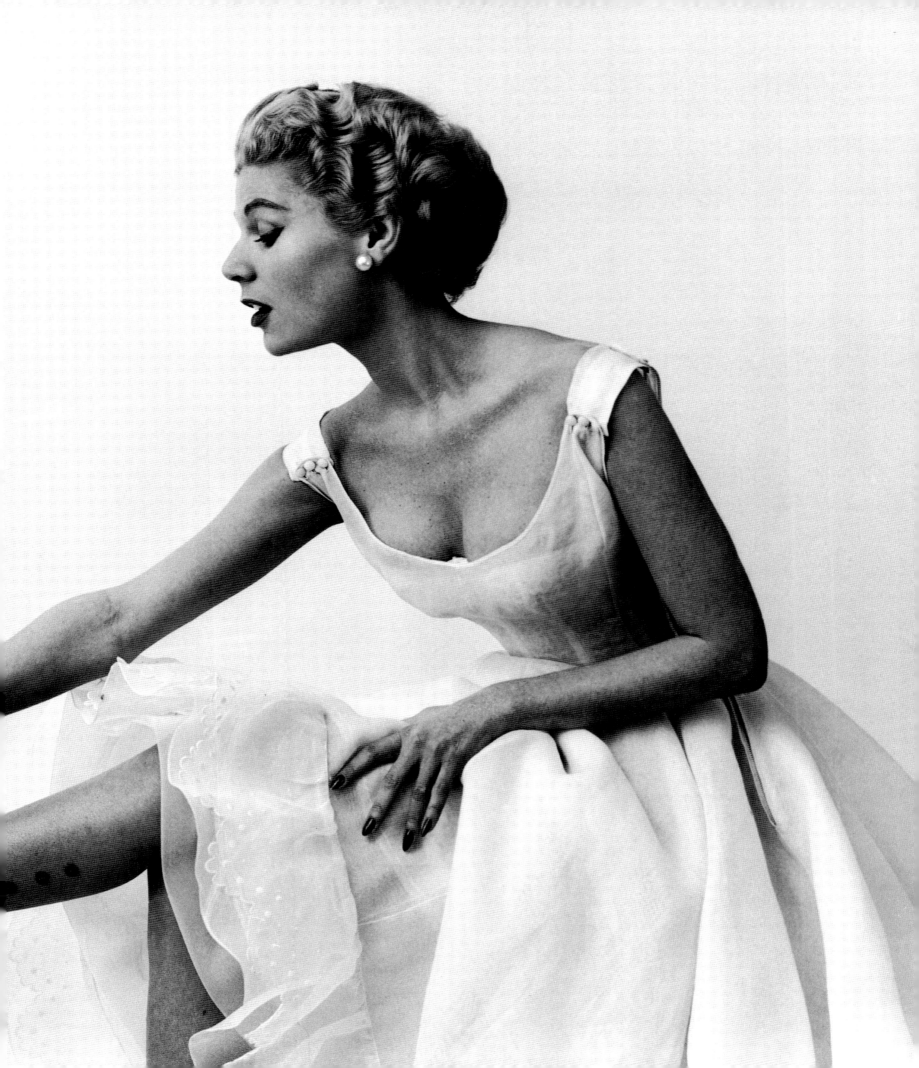

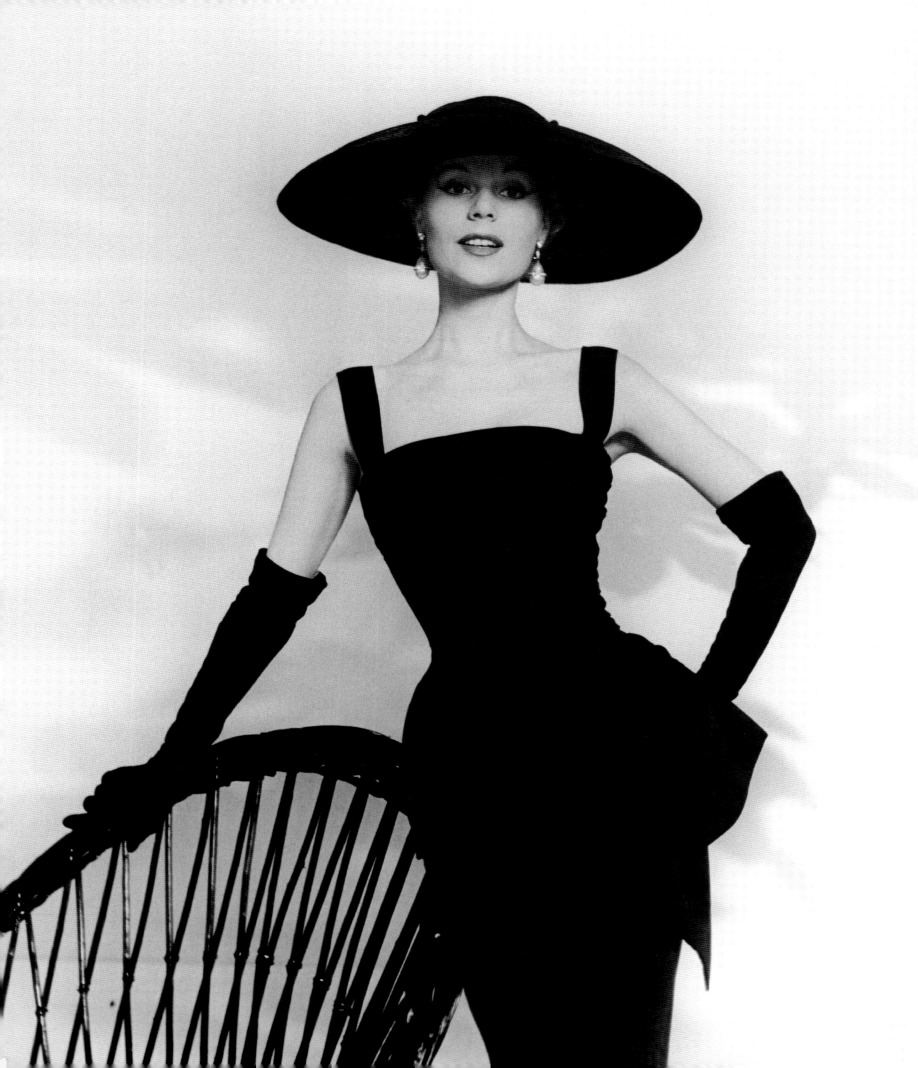

Jacques Fath: deux pièces habillé, 1955.
Photo: Willy Maywald ©Association Willy Maywald – ADAGP

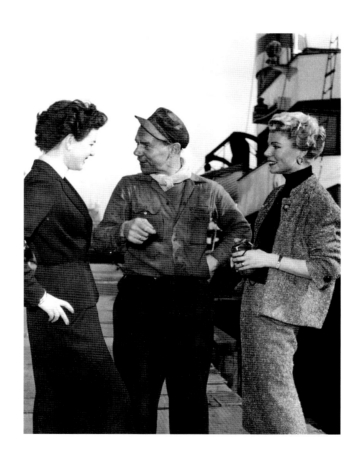

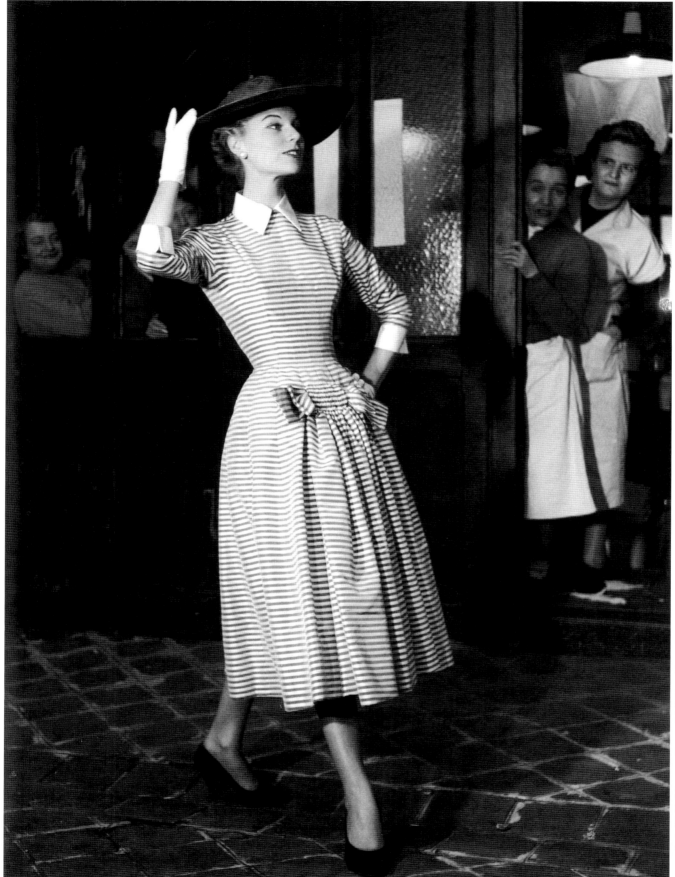

Jacques Fath: "Prélude", 1955. Photo: Lichtbild Walde Huth

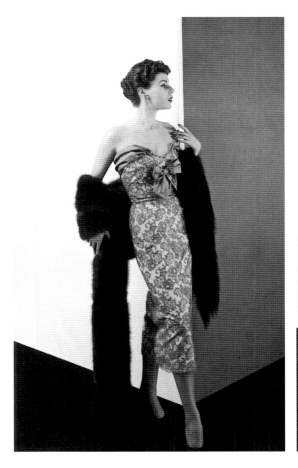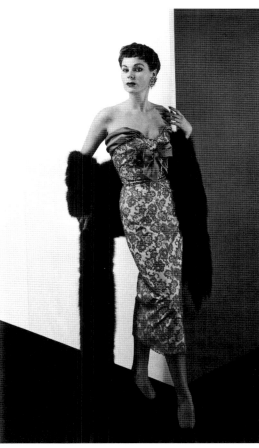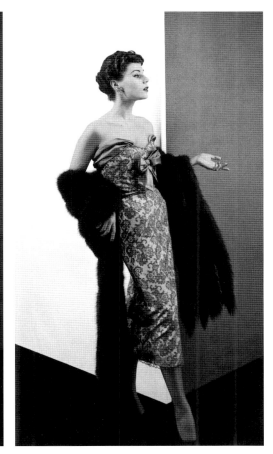

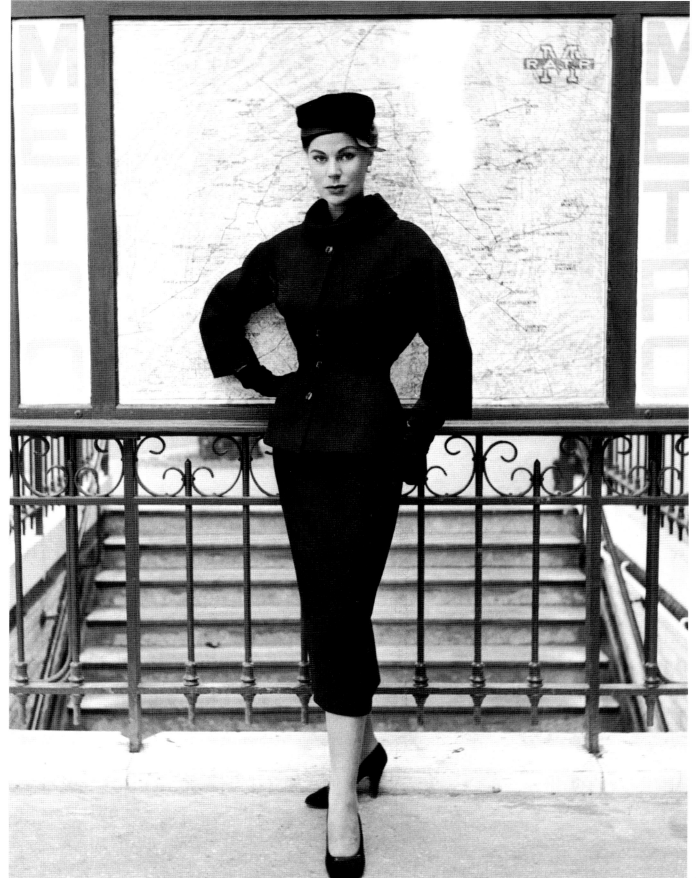

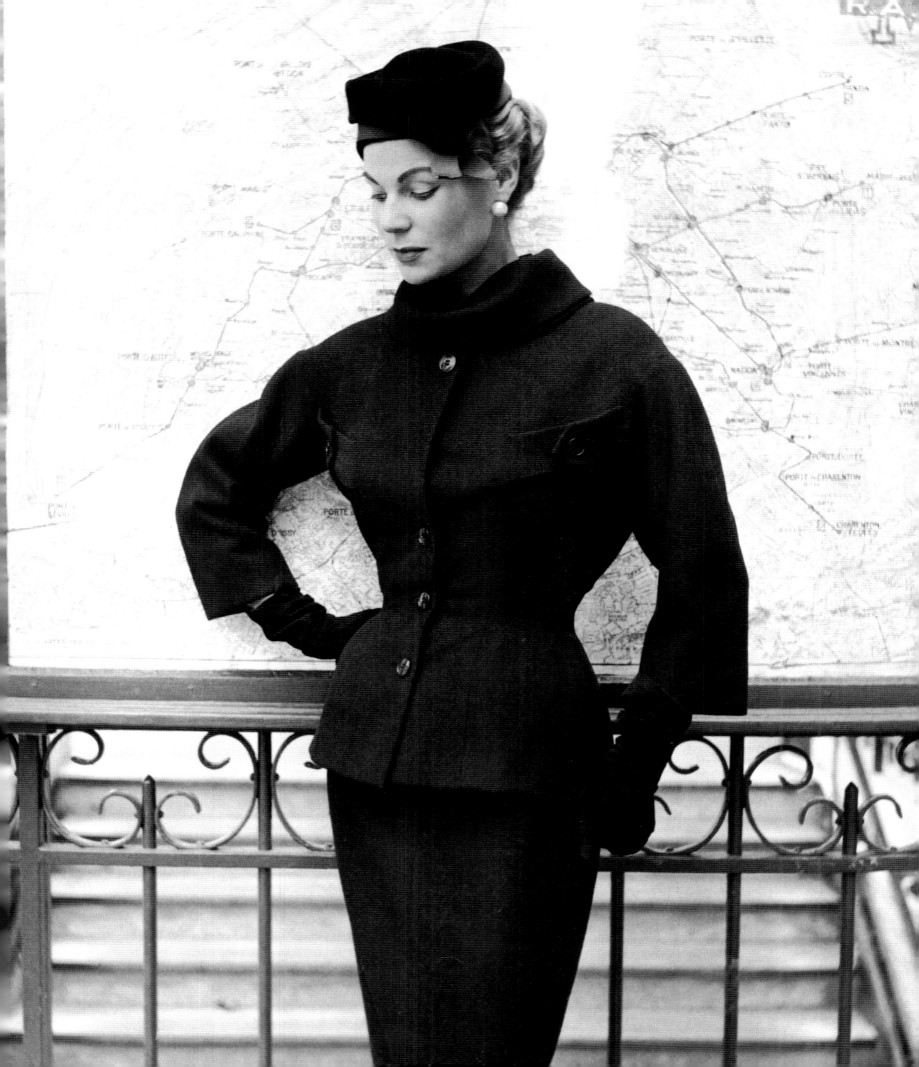

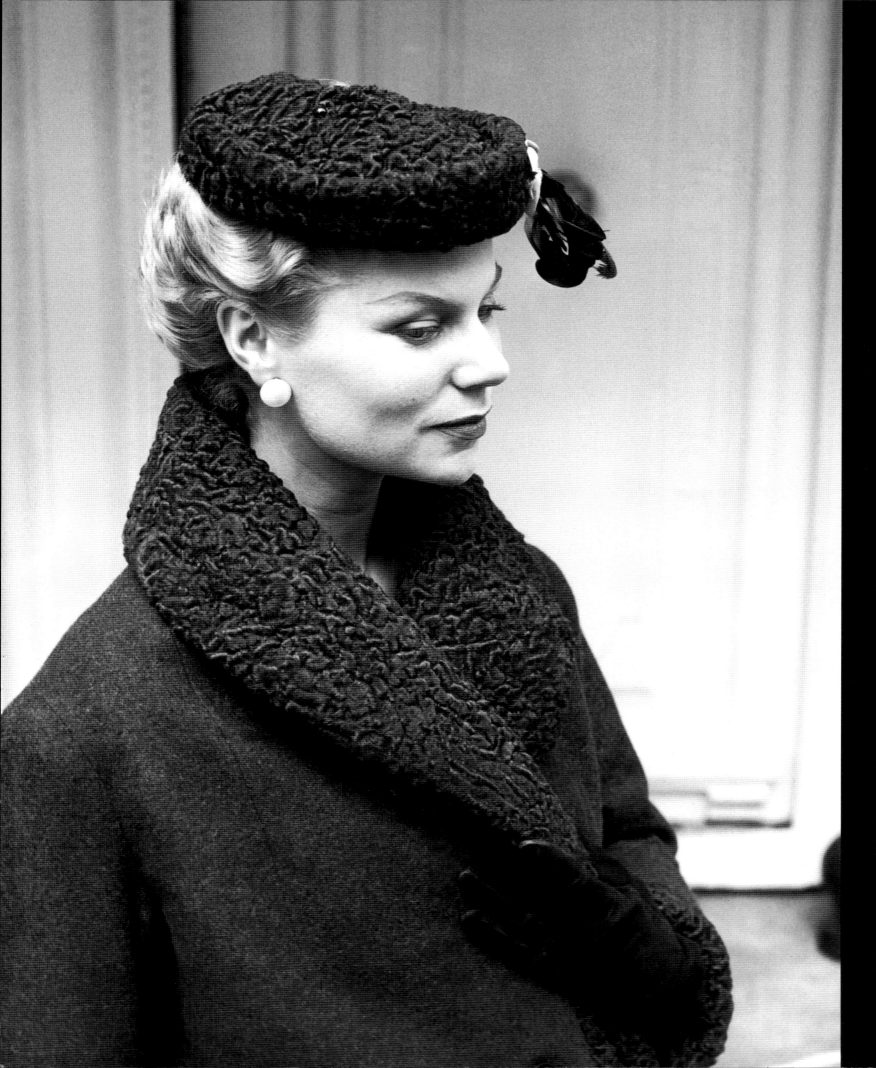

Jacques Fath: ensemble d'hiver, 1955

frankfurter Illustrierte

3. September 1955 • Nr. 36
43. Jahrgang 50 Pf

PARIS zeigt die neue Mode:

JACQUES FATH

COUTURE

Dior
Balmain
Griffe
Givenchy
Balenciaga

X Künstliche Satelliten:

Sie fliegen bereits...

Aufnahme Maywald, Paris

Die große Überraschung in Paris:

Geneviève Fath erwies sich als ebenbürtige Nachfolgerin ihres Mannes. Aus ihrer Kollektion stammt dieses zauberhafte Nachmittagskostüm aus schwarzem Samt. Weitere Modelle der neuen Herbst-Winter-Mode finden Sie auf Seite 2/3

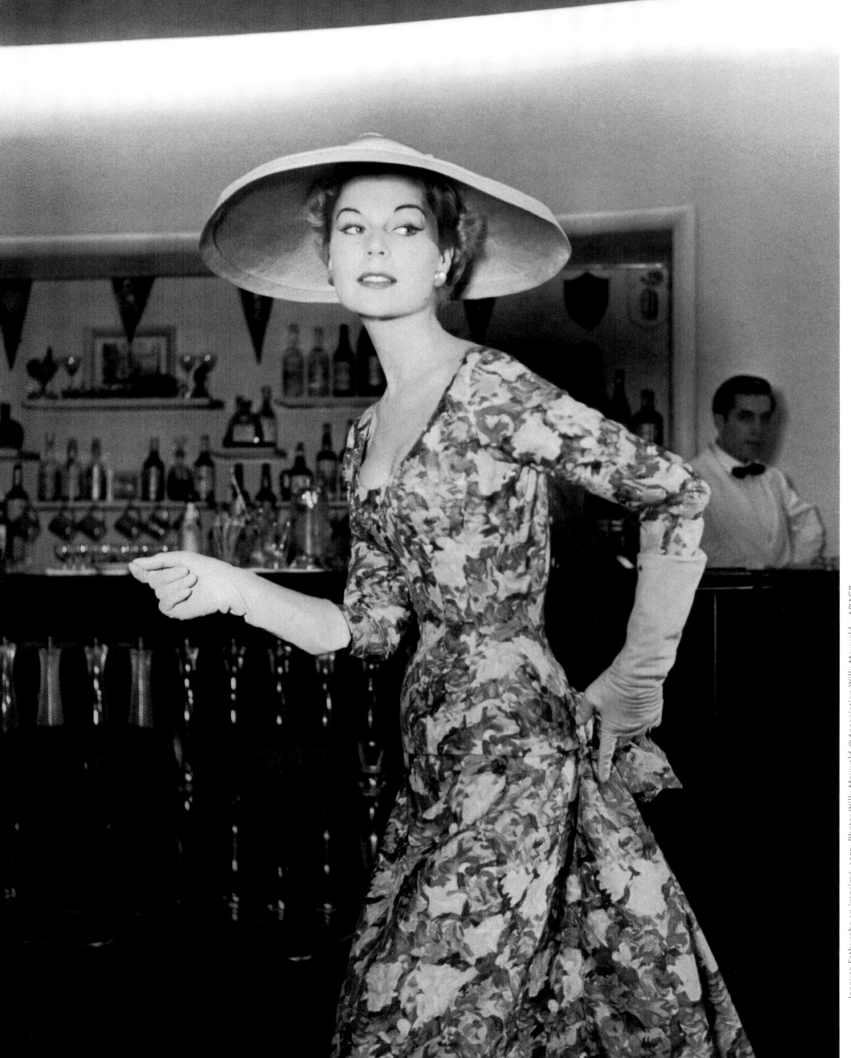

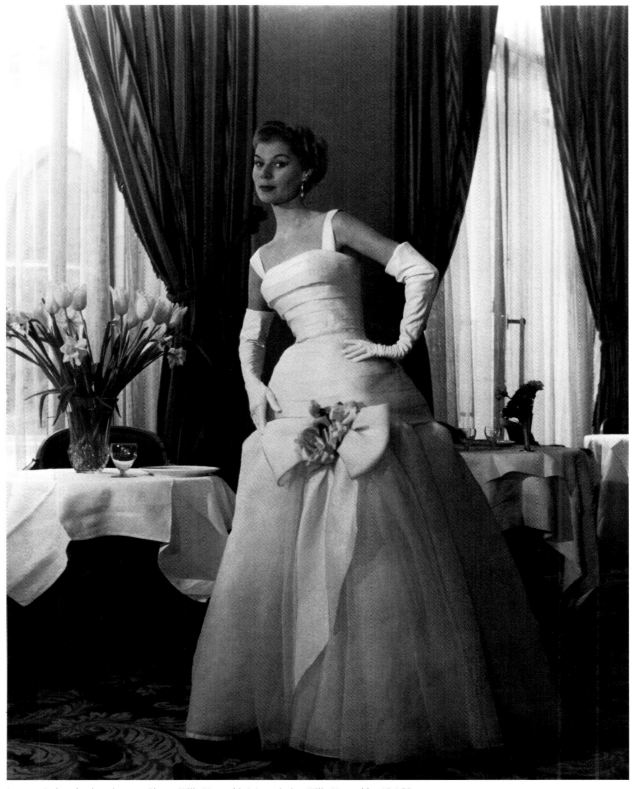

Jacques Fath: *robe du soir*, 1955. Photo: Willy Maywald ©Association Willy Maywald – ADAGP

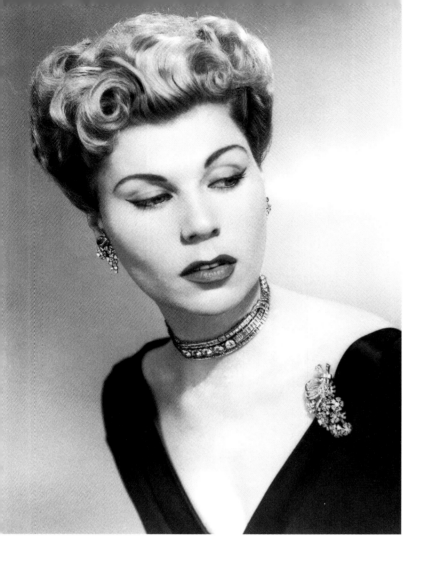

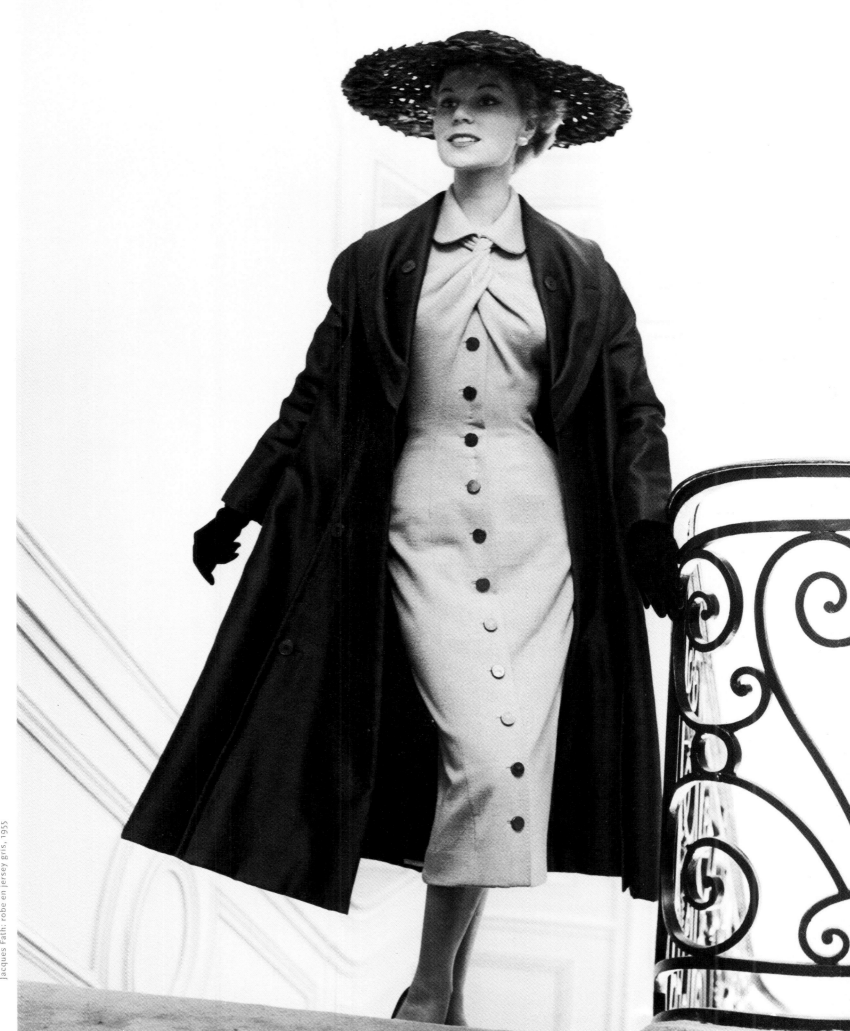

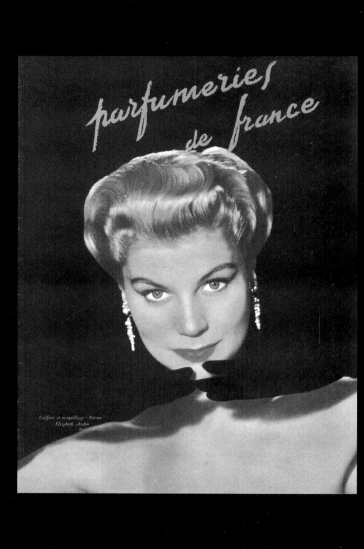

*Coiffure et maquillage "Parme"
Elizabeth Arden*

Elizabeth Arden: la coiffure et le maquillage 'Parme' ont été créés pour La Femme Chatte de Jacques Fath, 1954. Photo: Sam Lévin ©Ministère de la Culture, France

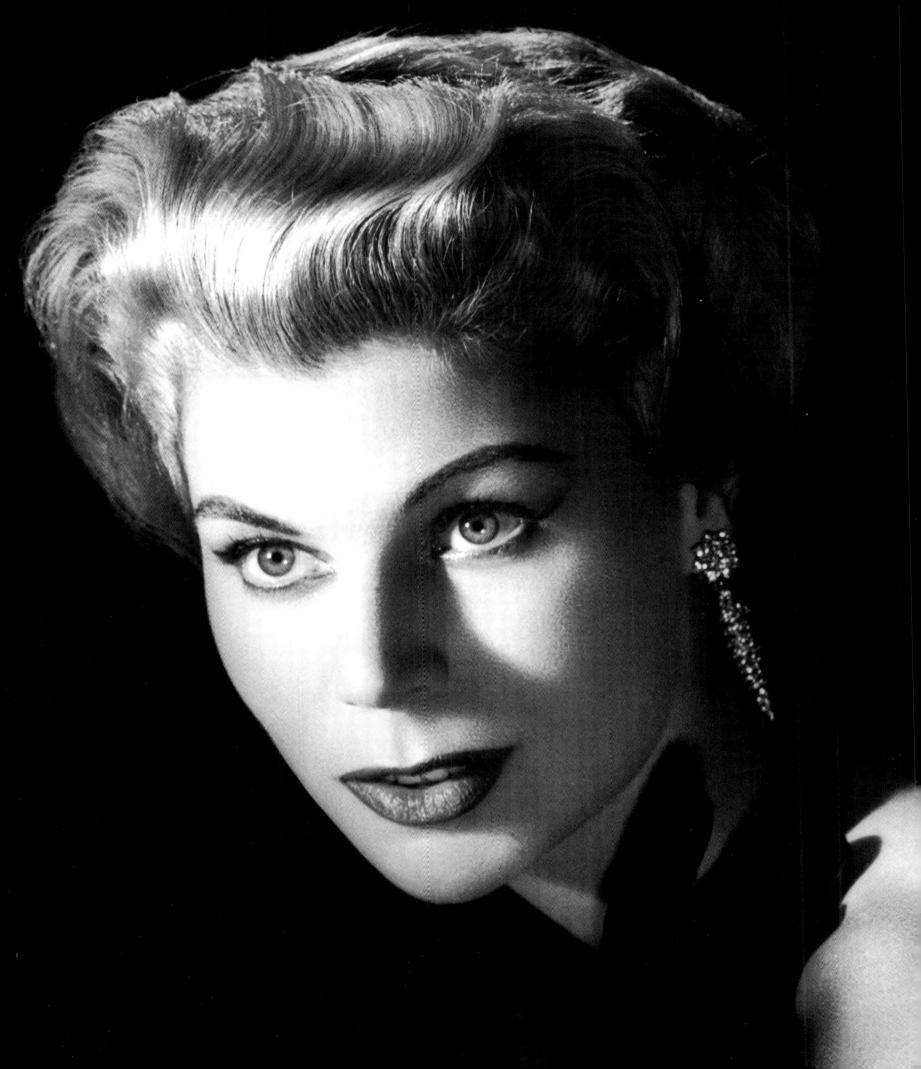

Up to the time of the picture we had spent 65¢... It only takes three beers and a guy's wife to make him forget he's unemployed. But what the hell — the French government may change tomorrow — (one they might) it was the first time I ever saw George alive we stopped drinking. (Thank God N.Y. has not pork my meters — George is married now, you know (——)

the man who lives at 250 West 10th Street
and.

In the basement of South Quad
(left to right) Phil, "Bow-bwaa", and "Kat"

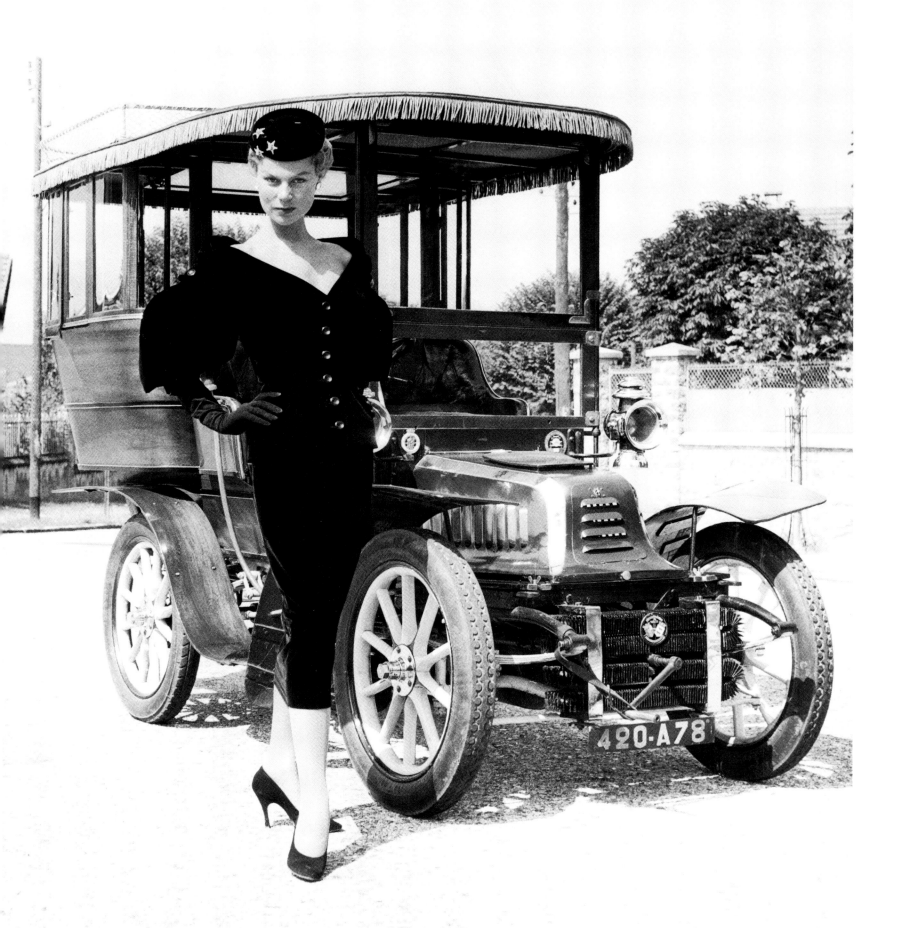

Jacques Fath: ensemble de cocktail (costume d'après-midi en velours noir), 1955. Photo: Vie des Métiers

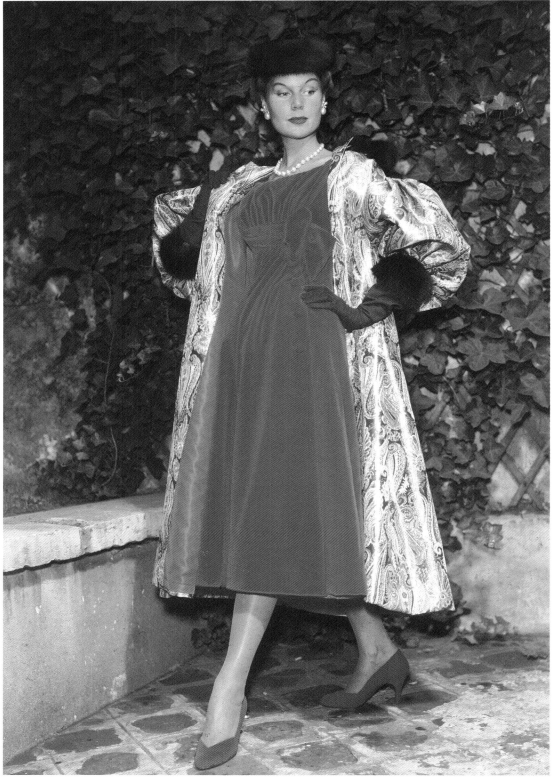

Jacques Fath: robe de cocktail et manteau pour une soirée de gala, 1955. Tribune colour photo from Paris Bureau

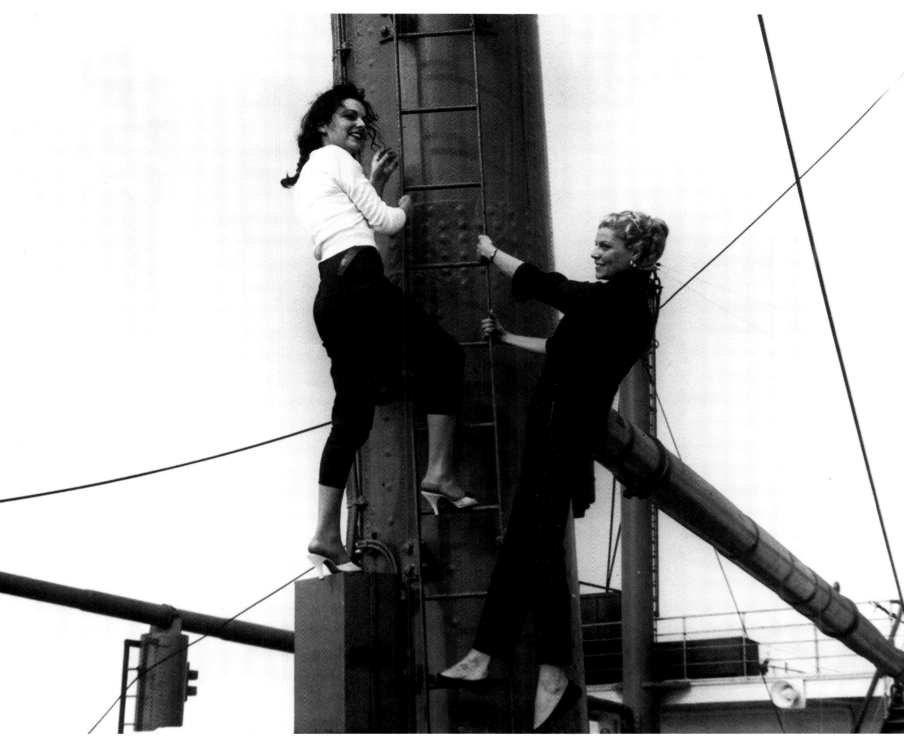

Stella on Adèle Simpson's friend's yacht

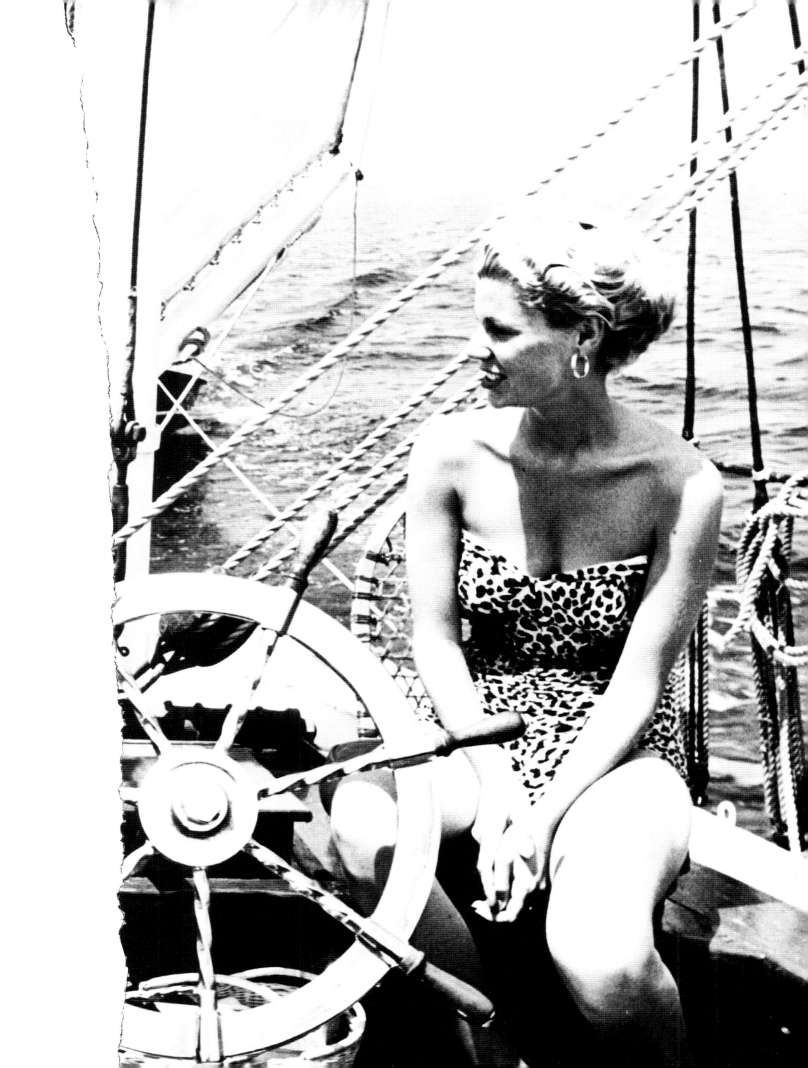

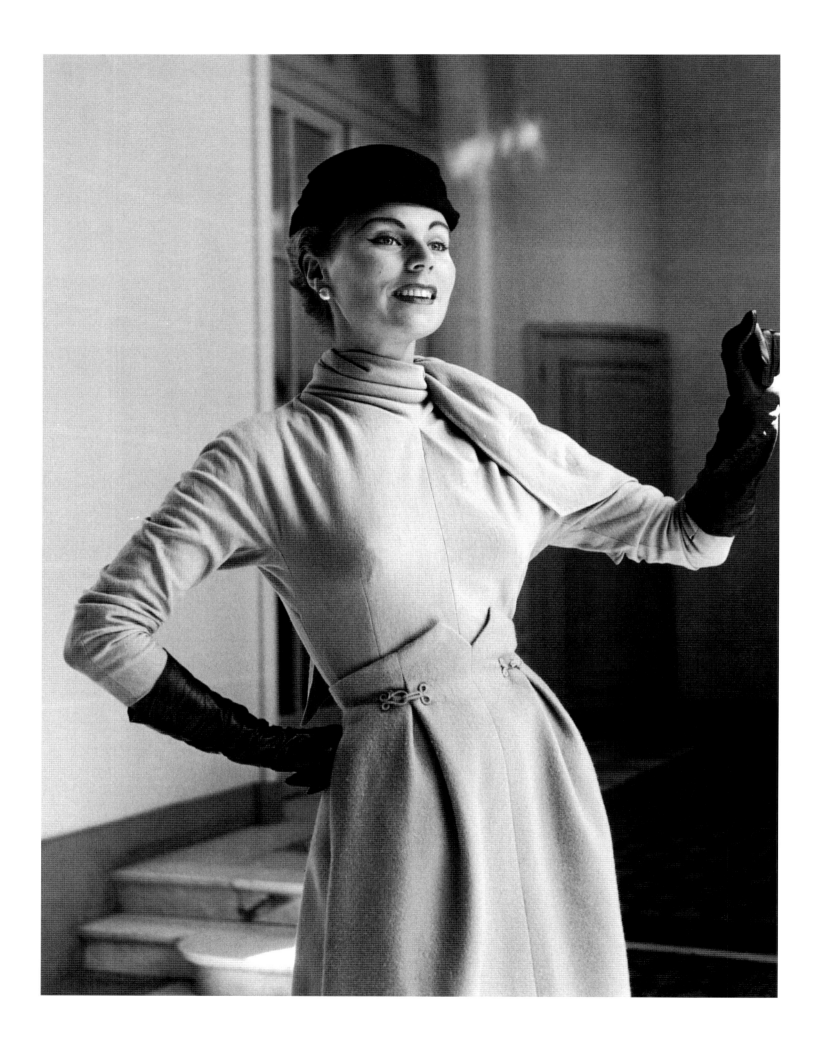

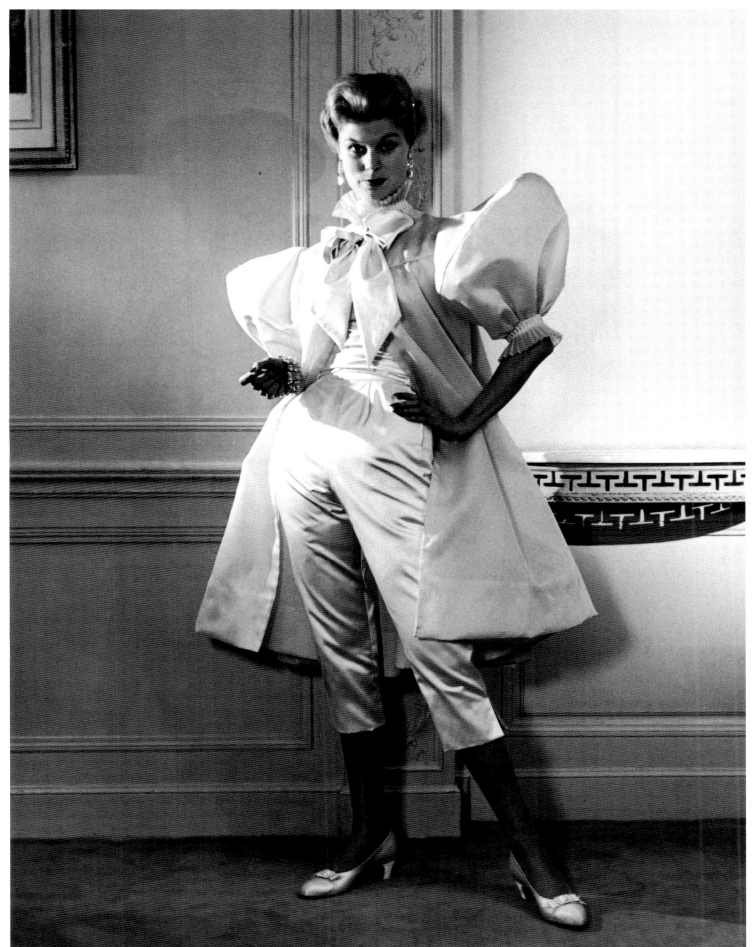

DUAS CRIAÇÕES DE JACQUES FATH

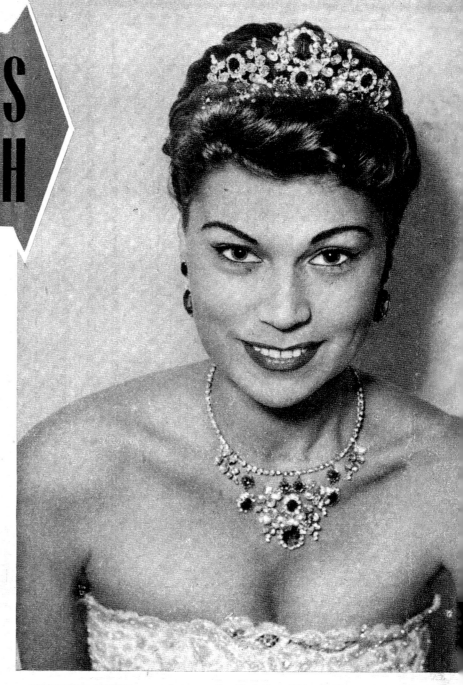

UM NOVO GÁS DE MOSTARDA CONTRA O CÂNCER

O Dr. Yoshida, cancerólogo japonês, anunciou ao Congresso da União Internacional contra o Câncer, que havia sido descoberto em Bombaim, um novo gás mostarda, que parece ser um dos mais poderosos remédios químicos conhecidos contra o câncer. As primeiras experiências efetuadas em 250 enfermos, deram bom resultado em 45 %. O gás mostarda já era utilizado contra o câncer, mas sem garantir sucessos duradouros. O novo produto, um óxido de uma composição original, apresenta, segundo entendidos no assunto, grandes vantagens sôbre os remédios conhecidos até então.

JACQUES FATH, em honra da Rainha Elizabeth, compôs «Coroa‹ brincos e colar, combinados, em pedras fantasias, cinti

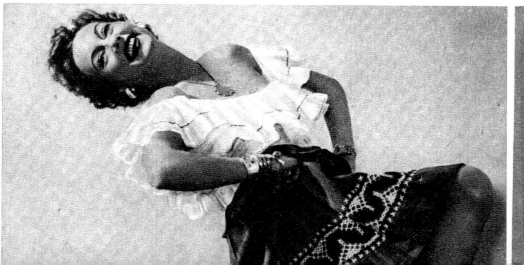

DENTRO DOS DO CONSI‹

A elevação à púrpura de Monsenhor Feltin e de Monsenhor Grente não deu, senão em parte, satisfação aos franceses. O vivo desejo dêstes era, com efeito, ver um eclesiástico colonial receber o chapéu cardinalício, o que impressionaria favoràvelmente os numerosos Estados católi-

Pape vag

próx pera
N‹ timo ce.
p

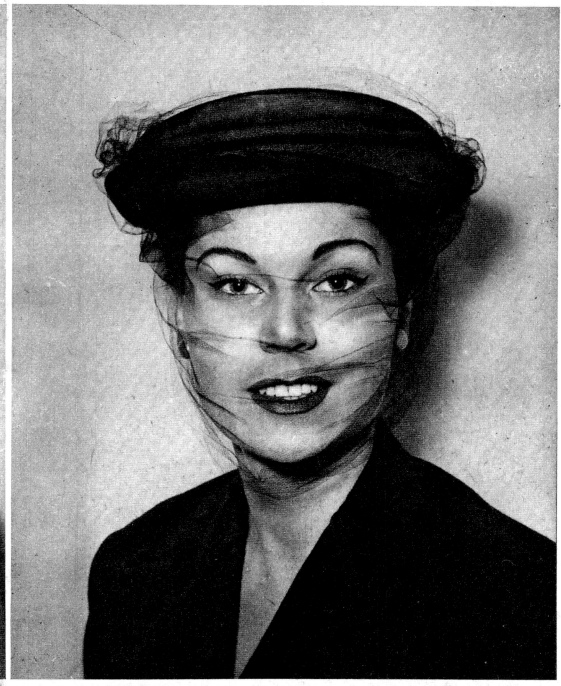

JACQUES FATH concentra sua atenção nos chapéus que acompanham seus modelos. Eis aqui «NOUGATINE», de piqué negro, usado por Stella, novo manequim-principal. É um chapèuzinho colocado reto sôbre a cabeça, amenizado por um vèuzinho de tulle atado sob o queixo

EDOS

RIO

ssível, disse o
porque não. há

o Padre, na
oderemos es-

Sumo Pontífi-
segundo e úl-

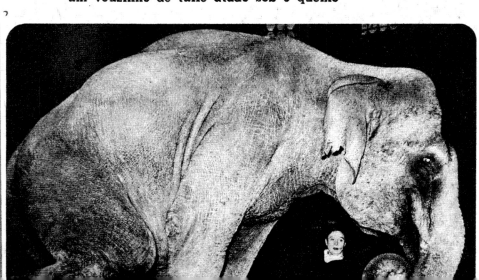

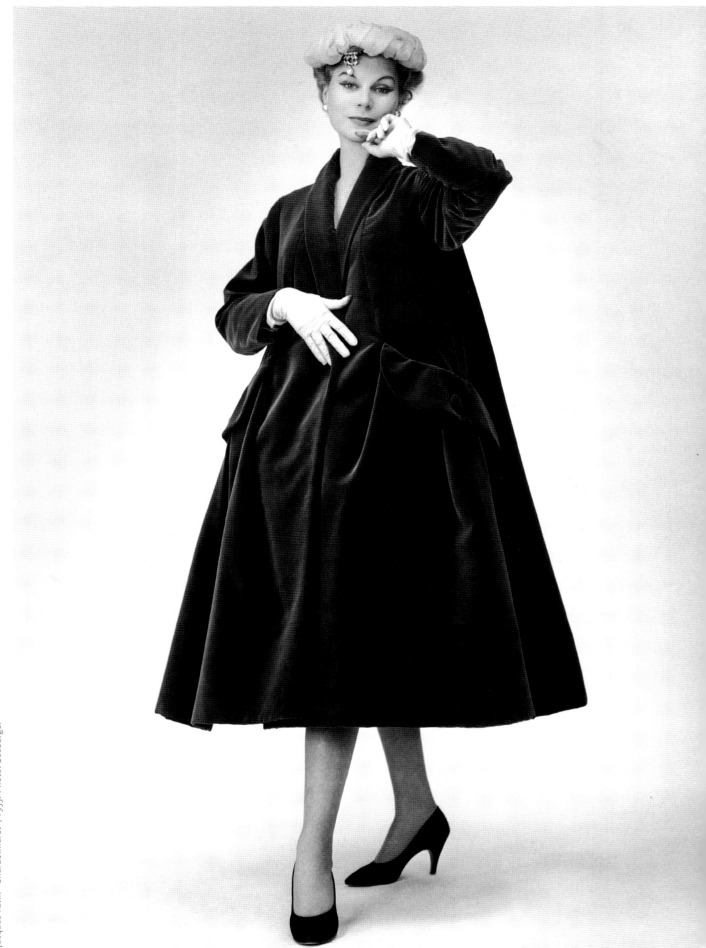

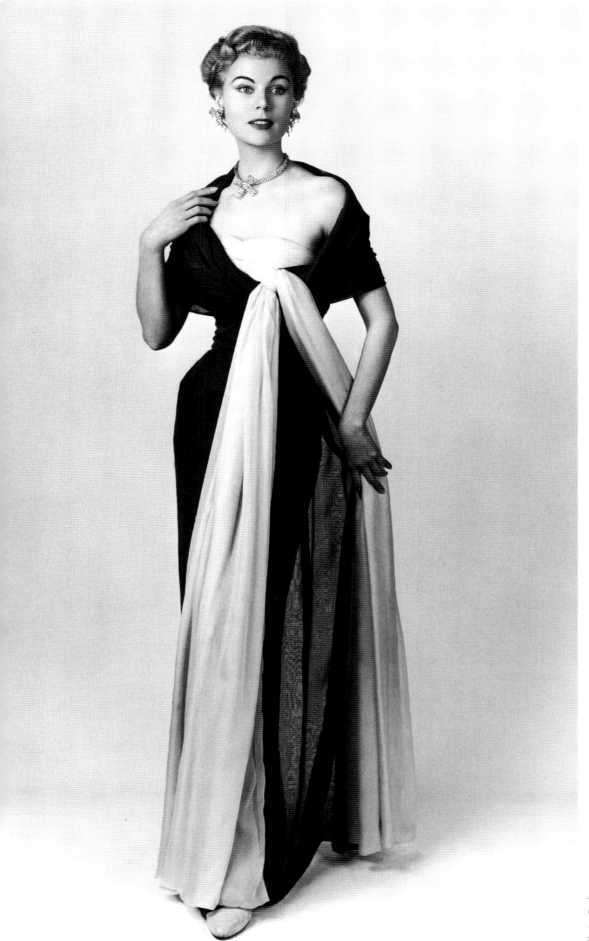

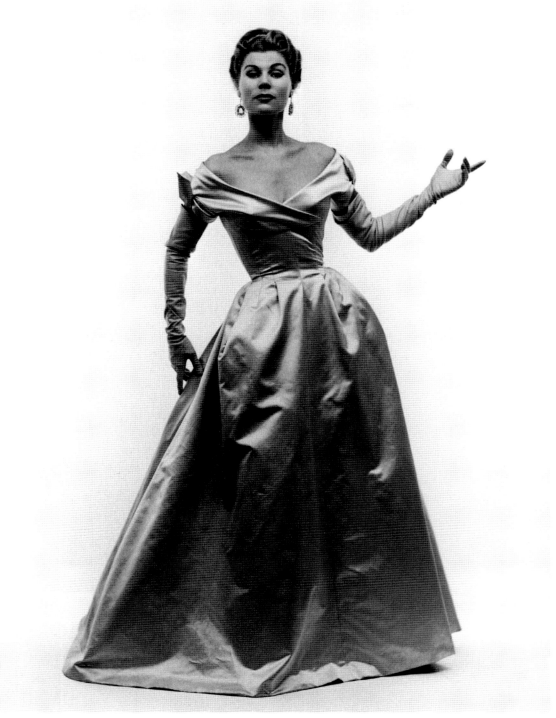

Jacques Fath: robe du soir, 1955. Photo: Jacques Rouchon

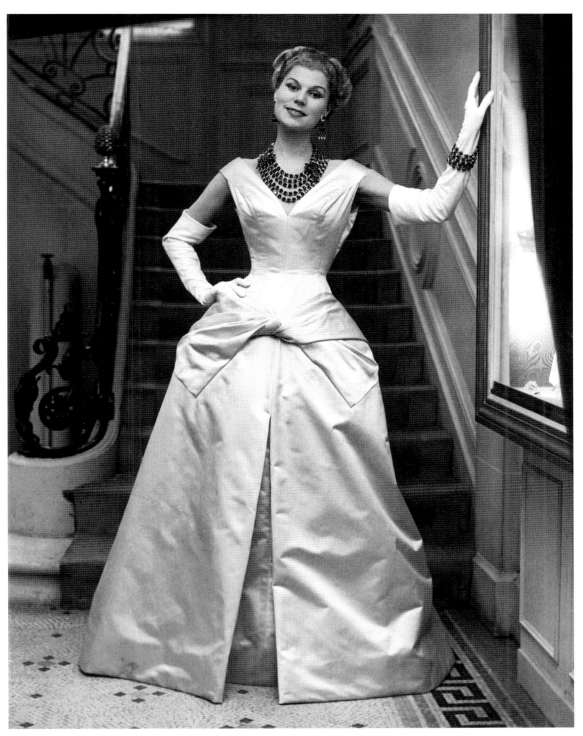

Alice Charane: "Caprice", 1955

Jacques Fath, 1955. Photo: Les Reporters Associés

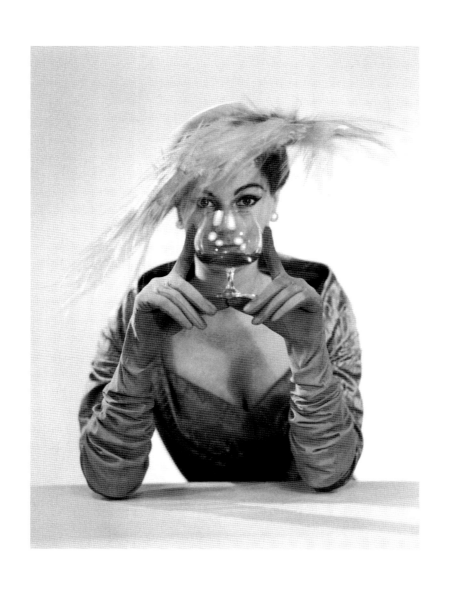

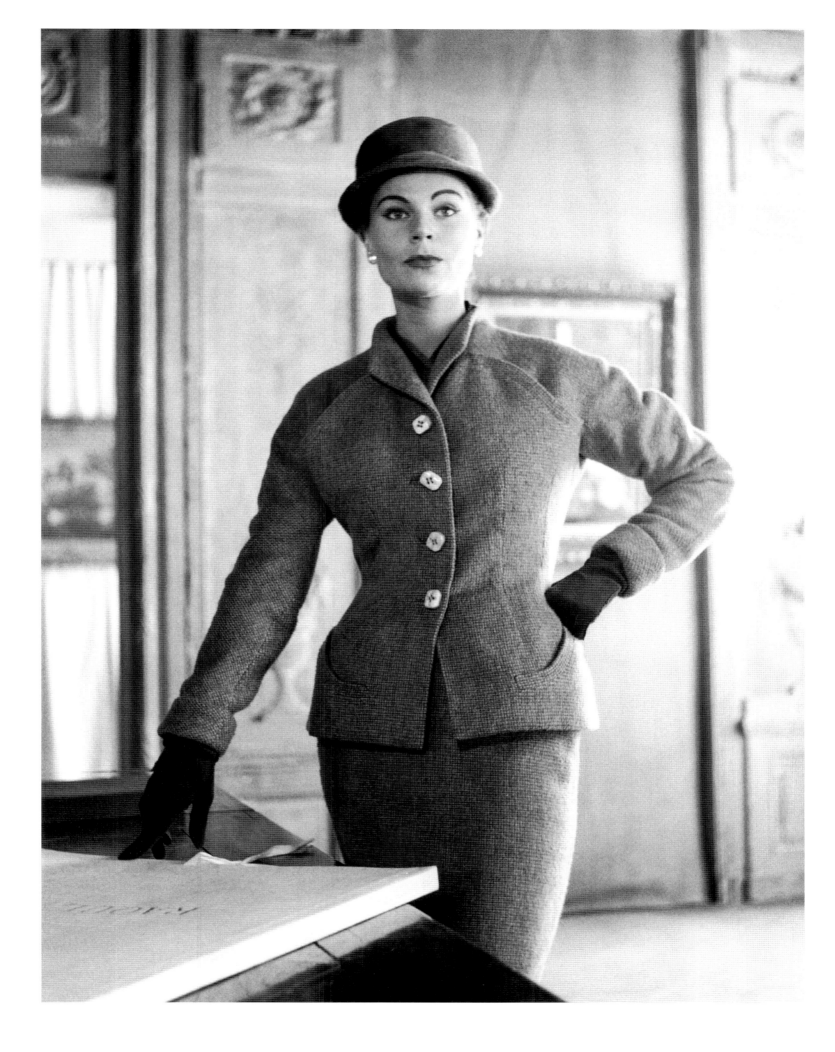

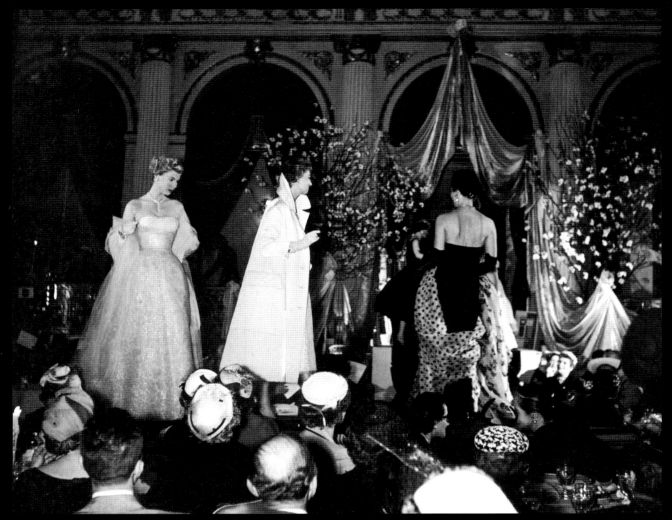

Jacques Fath: robe du soir. Photo: Stéphanie Rancou

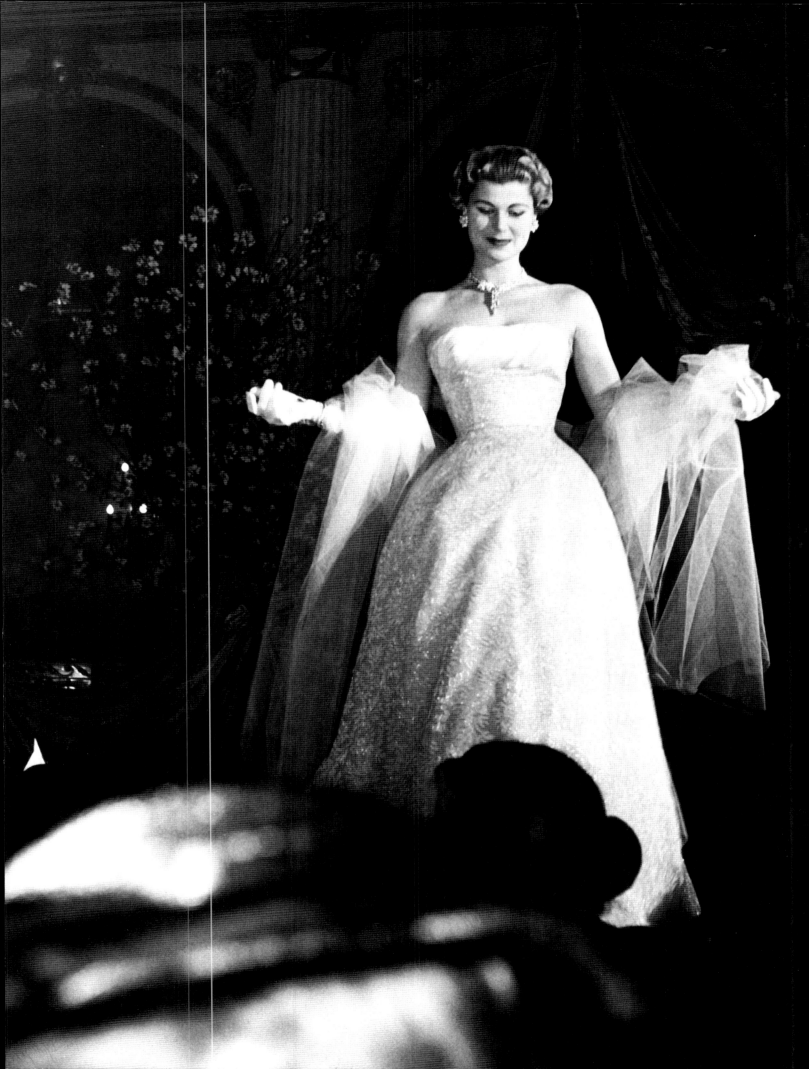

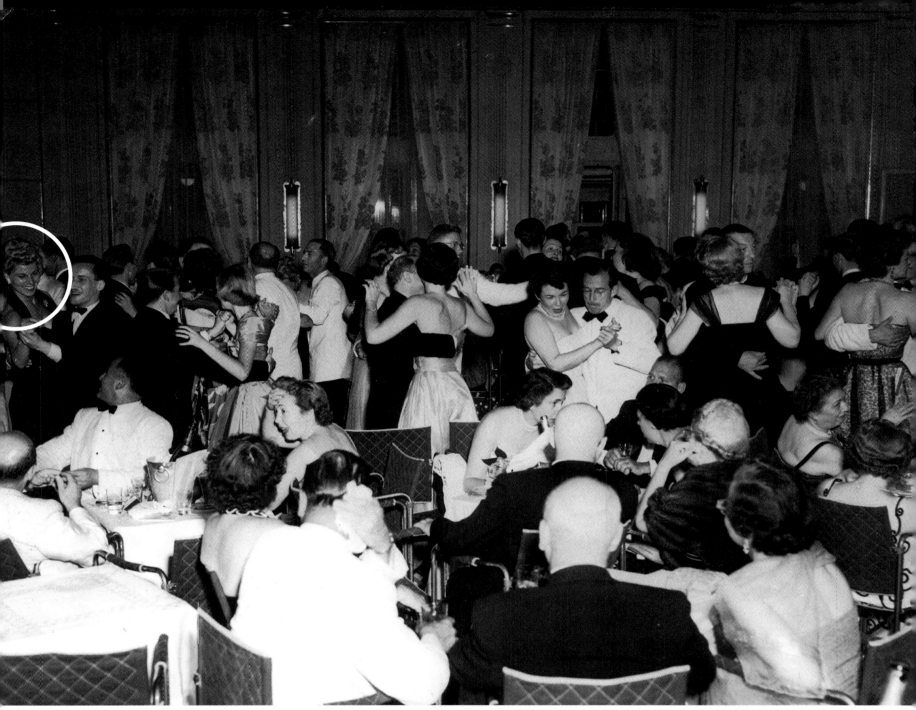

Photos: Yves Bizien

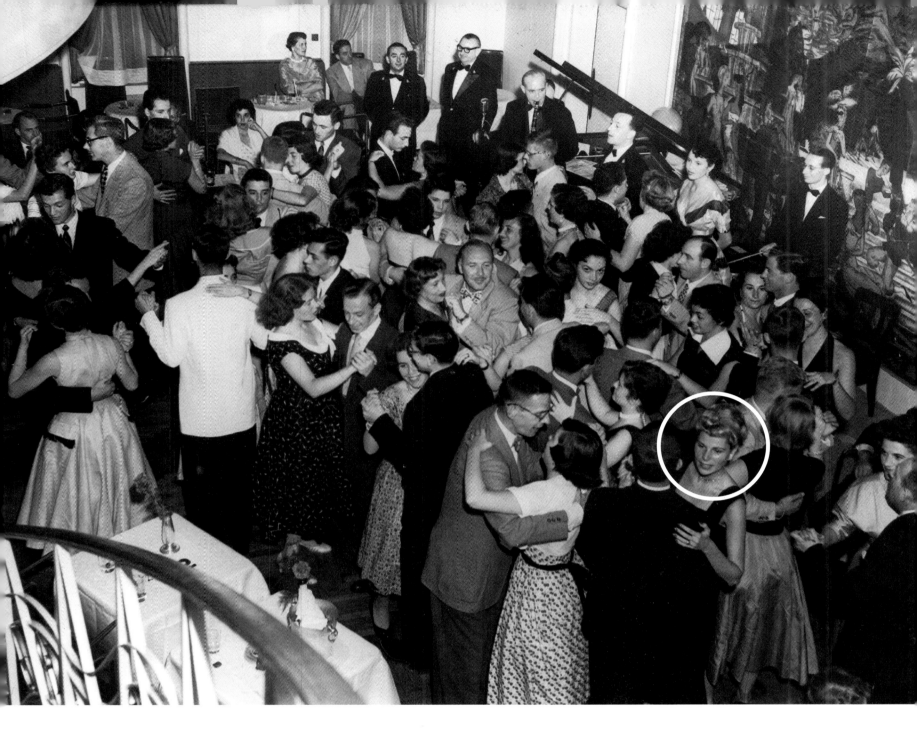

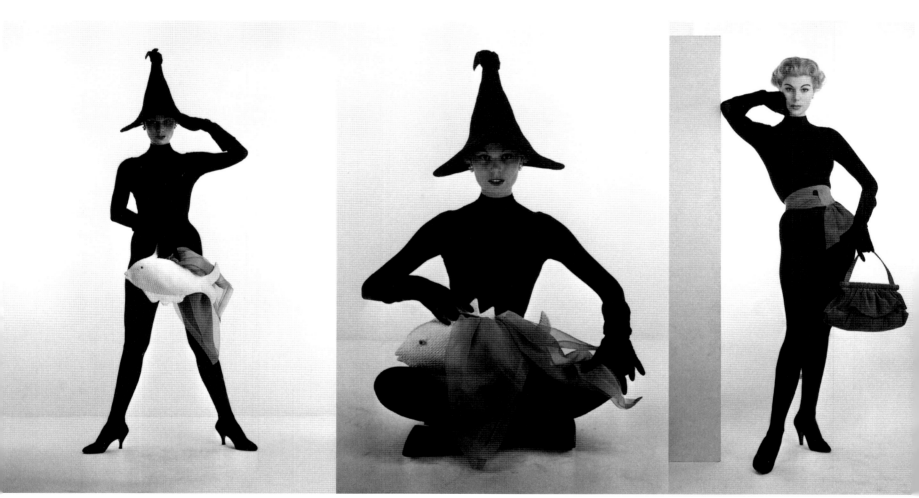

Jacques Fath: Sac-poisson, 1955

Jacques Fath, 1955. Photo: Willy Rizzo

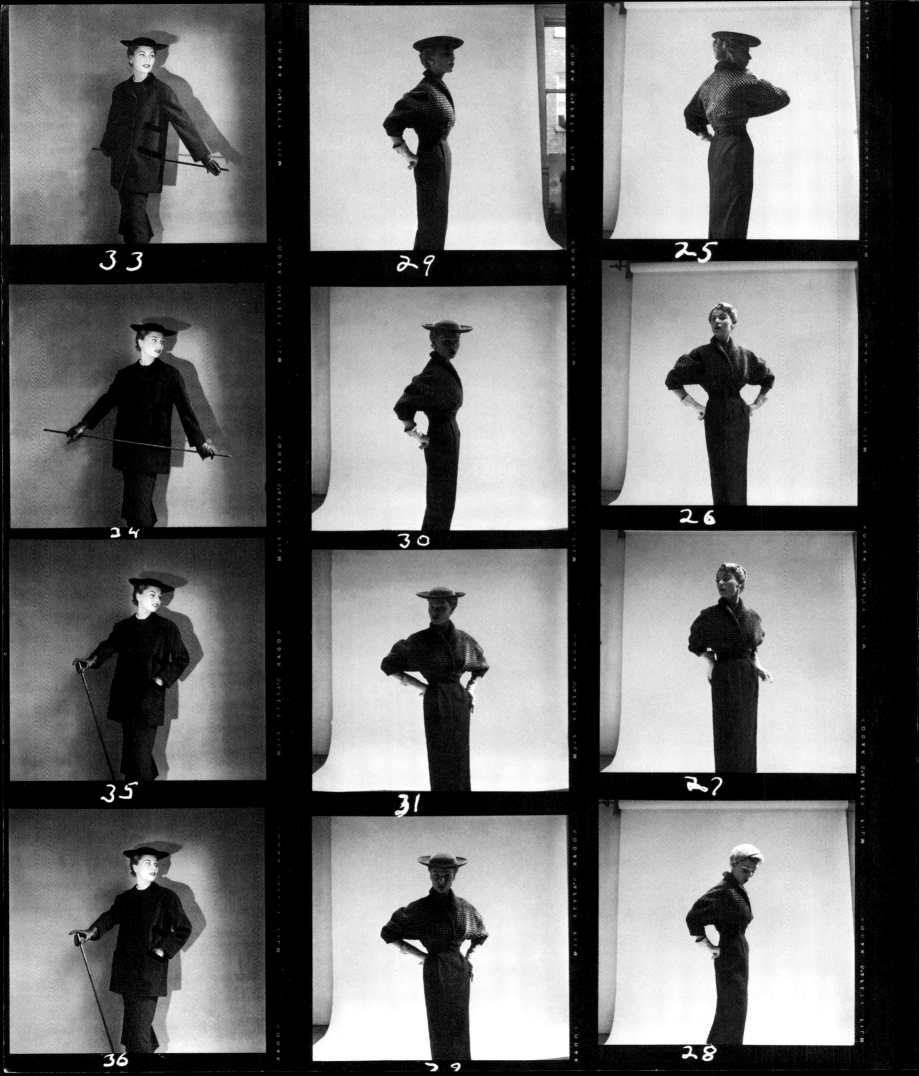

33

29

25

34

30

26

35

31

27

36

32

28

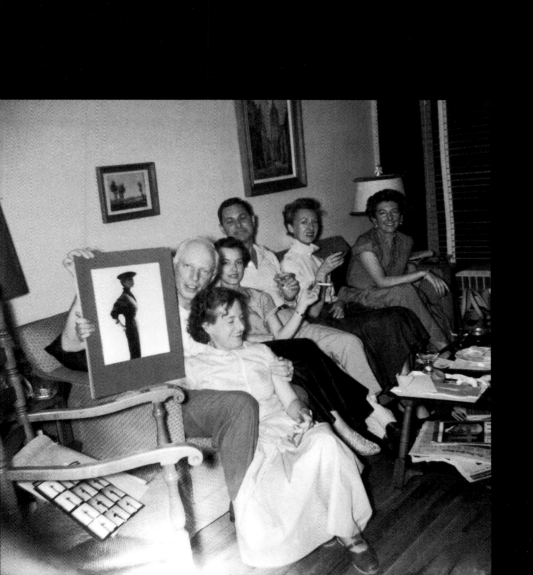

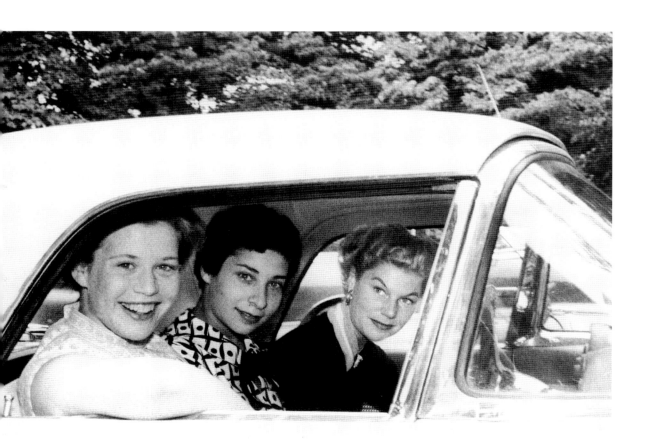

Nicole et Stella, Champs Elysées, March 1953

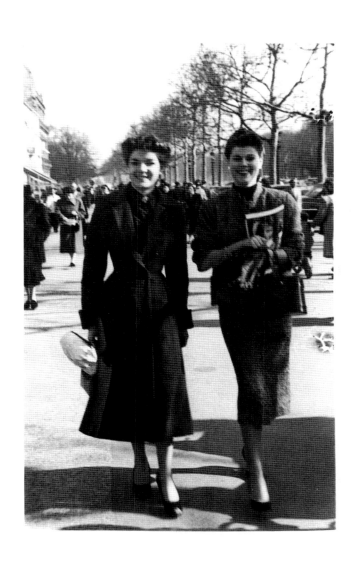

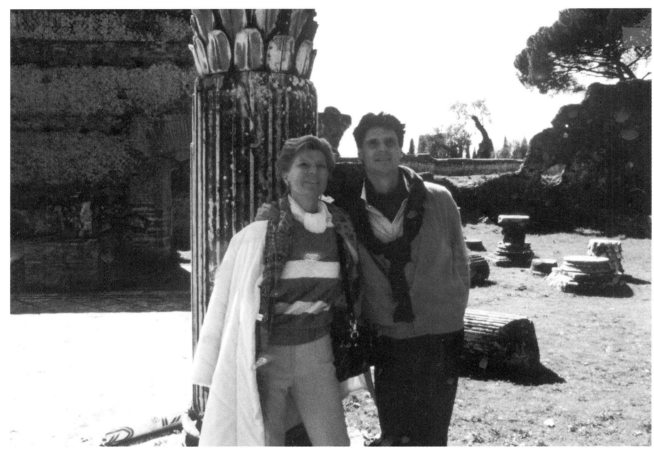

Stella and her son, Hadrian's Villa, Italy, 1986
Stella et son fils, Villa d'Hadrien, Italie, 1986
Stella und ihr Sohn, Hadrians Villa, Italien, 1986

ACKNOWLEDGEMENTS

REMERCIEMENTS

DANKSAGUNGEN

Azzedine Alaïa

Annie Barbera de la Bibliothèque du Musée de la Mode de la Ville de Paris

François Barthes et E.K Finances

Boutique Jacques Fath, Paris

Sophie Brosseau

Fabienne Falluel, Conservateur au Musée de la Mode de la Ville de Paris

Samantha Finn

Bernard Fischer

Jean-Louis Froment

Nicole de Galéa

Jean-François Gonthier

Valérie Guillaume

Kathrin Kollmann

Susanne König

Jutta Niemann et l'Association des Amis de Willy Maywald

Octavio Pizzaro

Patrimoine Photographique, Paris

Tina Pouteau

Véronique de Ricqlès

Gerhard Steidl

Mark Thomson

Christoph von Weyhe

Stella is published by Ipso Facto Publishers NYC
580 Broadway, Suite 700
New York, NY 10012, USA
www.ipsofactobooks.com

© 2000 Ipso Facto Publishers
Text © 2000 Marc Parent & Azzedine Alaïa
Photographs © 2000 All rights reserved

Publisher: Marc Parent. marcparent@ipsofactobooks.com
Editorial & Iconography: Marc Parent, Tina Pouteau, Susanne König
Press: Susanne König sricard@ipsofactobooks.com
Design: Mark Thomson, Samantha Finn, International Design UK Ltd., London
Translations: Joachim Nagel, Emma Bland, Sophie Brosseau, Michelle Chase
Reproduction: Gert Schwab/Steidl, Schwab Scantechnik, Göttingen
Printing & Production: Gerhard Steidl and Bernard Fischer @ Steidl, Göttingen

Published in the United States by Ipso Facto Publishers Corp.

ISBN: 1–893 263–14–2

Distributed in the United States by Rizzoli International Publications
c/o VHPS
175 Fifth Avenue
New York, NY 10010
Tel: + (1) 800 488 5233
Fax: + (1) 800 258 2769

Printed and bound in Germany

Visit our website for more: http://www.ipsofactobooks.com

p.3: Elizabeth Arden: la coiffure et le maquillage 'Parme'
ont été créés pour La Femme Chatte de Jacques Fath, 1954.
Photo: Sam Lévin ©Ministère de la Culture, France